보라색 언덕 너머

보라색 언덕 너머
박영균

2021년 12월 25일 초판 1쇄 발행

지은이 박영균
발행인 조동욱
편집인 조기수
펴낸곳 헥사곤 Hexagon Publishing Co.
등 록 제 2018-000011호 (2010. 7. 13)
주 소 경기도 성남시 분당구 성남대로 51, 270
전 화 070-7743-8000
팩 스 0303-3444-0089
이메일 joy@hexagonbook.com
웹사이트 www.hexagonbook.com

ISBN 979-11-89688-72-1 03650

후 원 서울문화재단

서울문화재단
Seoul Foundation for Arts and Culture

보라색 언덕 니머

박영균

HEXAGON
WWW.HEXAGONBOOK.COM

차례

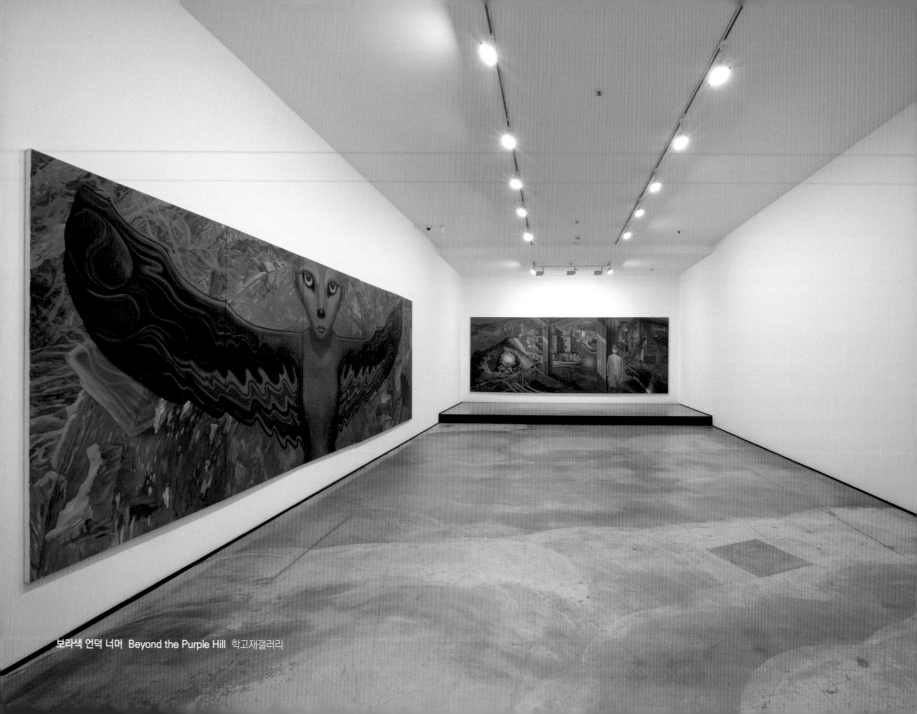

보라색 언덕 너머 Beyond the Purple Hill 학고재갤러리

보라색 언덕 너머, 하늘 끝까지 따르리라

<div align="right">김허경(미술비평)</div>

우리에게 주어진 현실 세계, 우리의 눈앞에 보이는 대상의 존재 방식을 회화의 세계에서는 어떠한 논리로 설명할 수 있는가.
박영균은 현실을 바라보는 경험의 공간이자 관계성을 확인하려는 측면에서 2021년 새로운 변화를 시도하고 있다.

작가는 《보라색 언덕 너머》라는 이번 전시 명을 두고 "골목, 현실에 살아가고 있는 사람들과 저 너머에 있는 어떤 희망"이라
고 말한다. 코로나 시대에 사는 사람들, 작가의 내면에 존재하는 도시 공간, 과거의 시간, 보이지 않는 관계, 드러나지 않는 연
결... 우리 시대의 이야기를 담은 보라색 풍경이다.

먼동이 틀 무렵, 집을 나선 작가는 좁은 골목 사이를 터벅터벅 거닐다 자신의 작업실을 향한다. 15년을 거의 매일 같이 오가는
길목을 걷다 보면, 낡은 연립주택의 비좁은 계단에 앉아 있는 낯익은 할머니의 모습과 담장 너머 주방에서 새어 나오는 희미
한 불빛을 가로질러... 문이 굳게 닫힌 채 적막감이 흐르는 교회 앞 모퉁이에 다다른다. 작가는 어김없이 하늘 향해 곧게 뻗은
언덕 너머를 물끄러미 바라본다. 잠시 차오르는 숨소리를 고르고 비탈진 언덕으로 걸음을 내딛는 순간, 고요한 아침을 깨우
는 '군중의 함성'이 귓전에 맴돈다.

> "오랜 시련에 헐벗은 저 높은 산 위로, 오르려 외치는 군중들의 함성이
> 하늘을 우러러보다 그만 지쳐 버렸네(중략)
> 저 높은 산에 언덕 너머 나는 갈래요, 저 용솟음치는 함성을 쫓아갈래요.
> 하늘만 바라다 시들어진 젊음에, 한없는 지혜와 용기를 지니게 하옵소서"
> 하늘에 계신 우리 아버지여, 당신의 뜻이라면 하늘 끝까지 따르리라[1]

박영균은 이번 전시를 준비하는 동안 1980년대 민주화 투쟁의 현장을 가로질러 교회 안 '구국기도회'에서 울려 퍼졌던 '군중의
함성'이라는 노랫소리를 내내 중얼거렸다. '군중의 함성'은 고난 속에 피어난 민주주의 노래이자, 억압과 착취 속에서 소외된
삶을 살다 간 사람들의 간절한 기도이다. 작가의 바람은 보라색 언덕 너머 하늘까지 온전히 닿을 수 있을까.
독일의 철학자이자 신학자인 니콜라우스 쿠자누스에 따르면 참 믿음, 지혜를 얻기 위해서는 우리 혹은 자신의 무지를 깨닫고

1 「군중의 함성」, 글·곡, 김의철

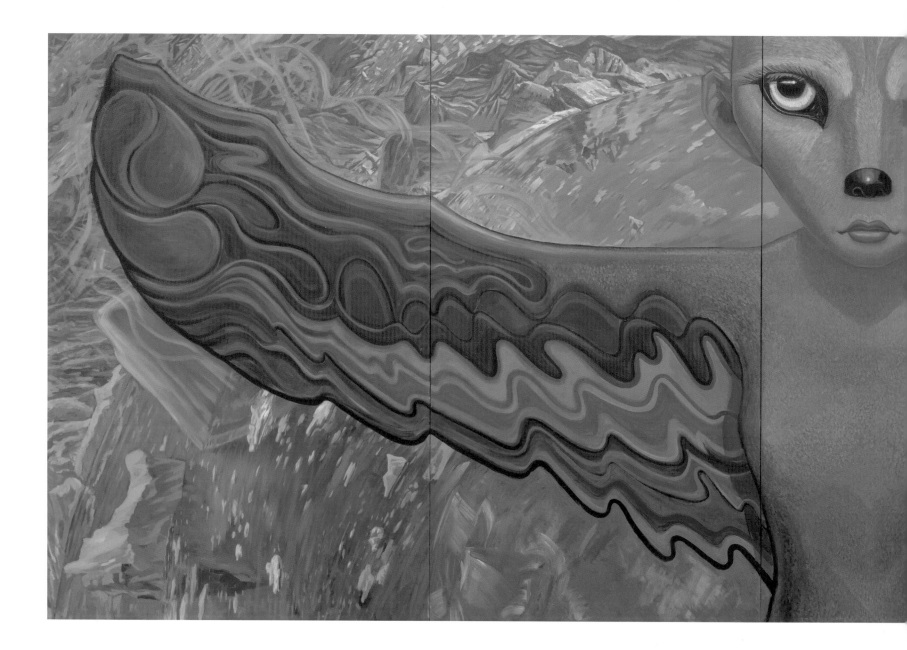

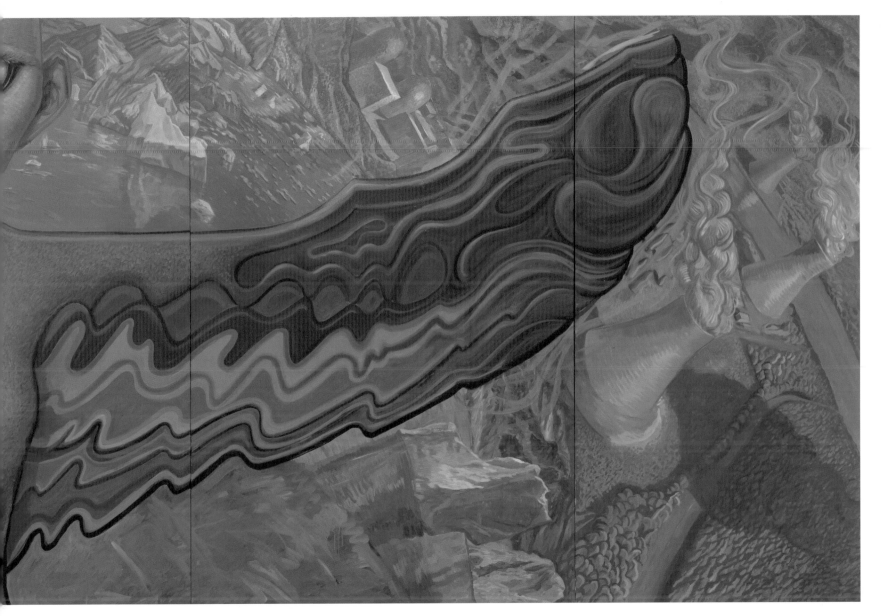

얼음의 눈물 acrylic on canvas 194×600cm 2020

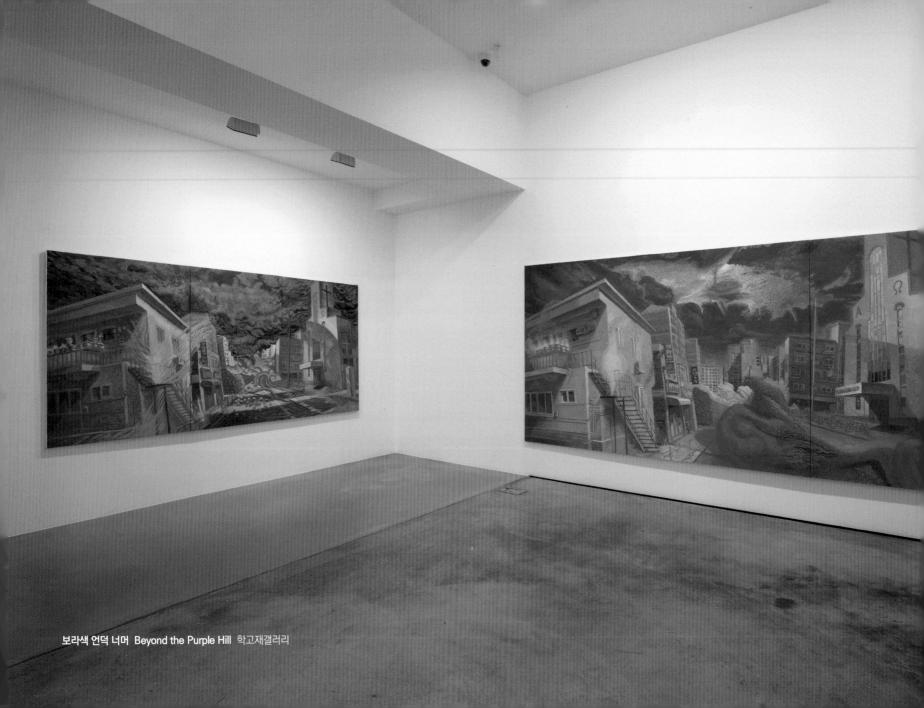

보라색 언덕 너머 Beyond the Purple Hill 학고재갤러리

궁극적인 관점에서 '하나'라는 사실을 인식해야 한다고 강조했다. 즉 '하나'로 통합하려면 만인과 만유萬有의 조화, 대립물對立物의 일치를 논증함으로써 자신의 사명감과 존재 의미를 깨달아야 한다는 것이다. 그래서일까. 작가는 대상의 본질적 관계를 파악하고 동시에 현실을 직관하기 위해 존재하는 모든 것을 보랏빛 색채로 물들이기 시작했다.

빨강과 파랑의 대립, 모순의 조화

세록에서 암시하듯 총 7점의 작품은 생명력을 상징하는 빨강과 냉정하고 이성적인 파랑이 직질하게 혼합한 보라색 풍경이다. 화면 전반에 주조된 보라색은 원색인 빨강과 파랑이 섞인 색이다. 이를 다른 말로 표현하면 빨강과 파랑은 극단적으로 대립하지만, 빨강과 파랑이 없다면 존재할 수 없는 색이다. 즉 '모순의 조화'로 이루어진다. 박영균은 일상으로의 회귀, 일상을 가능케 하는 '공존'의 가치뿐 아니라 우리, 모두가 서로 긴밀하게 연결되어 있다는 유기적 관계, 연대를 표현하기 위해 빨강과 파랑을 섞은 보라색으로 화면 전체의 조화를 시도하였다. 여기서 작가가 팔레트 위에서 배합한 색色은 분별과 관념으로 대상에 채색하는 의식작용을 의미한다. 이로써 보라색은 작가의 눈으로 볼 수 있는 모든 대상이 된다. 박영균이 캔버스에 구사한 '빨강과 파랑의 혼합'으로 생성되는 보라색은 '대립물의 일치', '모순의 조화'와 상응한다.

"스무 살의 기억은 되게 크고, 그때의 짧은 기억으로 평생을 사는 것 같아요. 내 인생을 어떻게 살아나갈 것인지 자기 삶의 방식을 만들어 줬어요. 색채로 표현하자면 밝고 맑은 (혁명적 낙관) (...) 그래서 이렇게 흘러오지 않았나 싶어요"[2]

"2014년, 15년, 17년에 우리가 느꼈던, 그 시대의 공기?
그 시대의 흐르는 어떤 것들이 비닐과 보라색이 아니었을까?
보라색은 '여기를 보라', '여기를 보세요', '여기 사람이 있어요'
뭐 아니면 '내가 있어요'. 그런 의미의 보라도 있고, 그냥 색 자체의 보라.
아, 그래서 보라색으로 광장의 이야기, 상처 받은 사람들의 이야기,
그런 것들을 나 혼자 그리지 않았을까?"[3]

2 박영균, 11월 11일《박영균개인전: 들여다 듣는 언덕》, 부산 민주공원, 인터뷰
3 박영균 작가노트 중에서, 2018년《그곳에서 이곳으로》전 참고.

작가는 2021년 비로소 무한한 하늘, 언덕 너머의 보이지 않는 세계와의 연결 고리를 화폭에 담고자 밝은 햇빛, 맑고 신선한 공기의 색과 상응하는 보라색을 펼쳐낸다. 어린 시절의 그리움, 향수, 혁명, 투쟁, 저항, 슬픔, 불안, 두려움, 신비로움... 이 모든 것들은 작가의 자의식 속에 배합되어 꿈틀거리는 붓 터치와 함께 약동하는 생명력을 발현한다. 작가에게 보라색 너머의 풍경은 붉게 타오르던 태양이 서서히 어둠 속으로 물들어가는, 바로 노을이 질 무렵의 하늘빛, 또는 새벽을 여는 맑은 공기의 빛이다. 보라색이야말로 아득한 언덕 너머 하늘 끝에 닿을 수 있도록 물질과 영적 세계의 경계선을 초월할 분 아니라 현실과 미지의 공간을 넘나들게 한다.

시대와 현실의 간극, 예술과 현실 사이

박영균은 1980년대 후반부터 줄곧 치열한 현장 활동을 통해 선전 선동의 도구였던 민중미술을 몸소 실천한 까닭에 한국화단에서 리얼리즘을 구현한 중견작가로 손꼽힌다. 스무 살 무렵 시작된 경희대 벽화작업을 시작으로 교육현장, 대추리, 촛불집회, 통일, 4대강, 한진중공업, 강정마을, 소녀상, 세월호 집회, 광화문 광장, 환경문제 등 현실에 직면한 문제에 따른 명백한 진상 규명을 위해 참여자, 관찰자로서 역사적 현장을 기록해 왔다.

그러나 언제부터일까. 박영균은 직접적인 현장 활동과 생생한 자신의 증언을 지속해서 남겼음에도 불구하고 자신을 두고 스스로 현장의 관찰자였을 분이라고 치부해 버린다. "내가 그린 그림이 아니라 시대가 요구한 그림"을 그린다고 확고한 신념을 밝혔던 박영균은 행동의 주체적 체험과 관찰자로서 매개한 기록이라는 측면에서 '시대'와 '현실'이라는 틈, 메울 수 없는 간극에 부딪히고 만다. 직접적인 체험에서 파생되는 사회 속 미술가의 활동과 현장에서 벌어지는 격차에서 비롯되는 실제적인 역할의 거리는 작가에게 자기 성찰적 모순을 안겨주었다.

그렇다면 작가는 주체자인가. 매개자인가. 박영균은 역사적 현장에 대한 다층적인 경험의 주체이자 미술가로서 '사회적 역할'의 거리, 상호 관계성에 주목하고 자율적인 사고를 통해 현실을 새롭게 조망하기 시작한다.

<2016년 보라 II>는 그림을 그리는 주체로서 자신의 정체성을 탐색한 작품으로 이번 전시 명의 색채인 보라색에 관한 해석의 단초를 제공한다.

<2016년 보라 II>와 <벽보 선전전>(1990)의 경우 제작 시기는 다르지만 같은 연결 선상에 있다. 1990년도에 발표했던 <벽보 선전전>은 골목 모퉁이에서 벽보를 붙이는 순간의 긴장감을 포착한 작품인데 당시 '망을 보았던' 20대 자신의 모습을 차용해서 2016년 '망보는' 50대의 박영균의 모습으로 다시 소환했기 때문이다.

박영균은 화가의 작업실(현장)과 과거의 역사적 현장, 즉 양쪽의 시점을 결합하는 방식을 적용하여 주체자인 자신의 작업실 내부와 긴박했던 투쟁 현장의 시선을 서사적으로 연결했다. <2016년 보라 II>는 작가의 존재성을 다시 획득함으로써 상반되

고 모순되는 시점을 포착하고 색채를 통해 반발하고 부정하려는 변증법적인 논리를 내포하고 있다. 즉 서로 모순되는 것들을 결합함으로써 생겨나는 변화를 보랏빛 색채로 포용함으로써 시대와 현실을 대변하는 새로운 미학적 리얼리티를 제시하였다. 이제 작가는 단절된 시대적 사건이 아니라 삶의 지속적인 변화의 과정에서 시대성을 담보한 존재의 연관관계를 그릴 수 있는 자율적인 주체가 된다. 박영균의 작업공간은 주체적인 경험의 장소이자 현실의 실천적인 장이다.

보라색 언덕 너머의 풍경

이번 전시에 선보인 <보라색 언덕 너머 I>, <보라색 언덕 너머 II>는 산업화 도시화 속에 삶의 구석진 자리, 사각지대에 놓인 계층의 삶, 사회적 취약구조로 단절되어가는 삶의 거리를 담은 풍경화이다. 작가의 일상과 밀접한 삶의 터전이 직접적인 그림의 화제로 등장한 것은 반가운 일이 아닐 수 없다. 그가 미술가로서 시대와 현실의 갈래에서 더 이상 갈등하지 않고 '모순의 조화'에 천착하고 있음을 방증하기 때문이다.

<오후 4시 완벽한 여름 햇빛>, <푸른색 터널>에서는 개별적 존재성을 확고히 하면서 사물과 사물, 대상과 대상의 면밀한 균형감을 구축하고 있다. 보라색으로 물든 풍경은 사물 간의 거리, 대상의 위치를 앞에 두거나 뒤에 간격을 두고 배치함에 따라 원근의 깊이와 균형감각을 유지하고 있다 그러나 특이하게도 대상을 채색하려던 의식의 상호 작용 때문에 하나의 사물을 이동시키면 나머지 부분이 흐트러질 것처럼 화면의 중심을 어디에 두었는지 명확하게 구별하기 어렵다. 이는 화면 속에서 하나의 대상을 집어 당기면 나머지 부분이 다 끌려 나오는 것처럼 서로 치밀한 연계 구조를 갖기 때문이다.

그림에 등장하는 모든 대상은 오히려 '중심의 부재'로 인해 개별성을 상실하지 않고도 하나하나 유기적인 연결 구조를 유지하고 있으며, 더욱이 보라색의 향연과 붓의 자유로운 감각은 선과 색의 경계를 사라지게 함으로써 '모순의 조화'를 극대화한다.

박영균은 코로나로 인한 팬데믹 상황임에도 불구하고 그 어느 때보다도 사회와 인간의 관계를 명확하게 규정하고자 긴밀한 연계, 관계구조를 해석하는데 집착하고 있다.

2020년 11월, 비대면 가운데 발표한 <얼음의 눈물>은 바로 예술가의 고민과 우려가 담긴 현실·사회참여적인 발언이기에 더욱 주목받았다. <얼음의 눈물>은 시베리아 바이칼 호수 너머 타이가 숲에 사는 몽골리안 샤먼의 문양 날개를 가진 늑대의 얼굴에 작가의 상상력을 더하여 창조한 수호신이다. 유라시아에서 가장 큰 호수이자 아직도 원시상태를 그대로 간직하고 있는 바이칼은 설산에 둘러싸인 채 시리도록 푸른 물빛을 띠기에 우주 위성에서 보면 반쯤 감긴 푸른 눈처럼 보인다고 한다. 지구 상에 존재하는 담수의 5분의 1이 이 호수에 모일만큼 수심도 깊고 수량도 풍부하다. 더불어 수직과 수평의 물이 교차하면서 호수의 가장 깊은 곳까지 산소를 운반하기 때문에 서식하는 수중생물들로 연중 활기를 띤다. 하지만 안타깝게도 지구의 온난

화, 환경오염의 영향으로 점차 푸른빛을 잃어가고 있다. 작가는 생태계의 낙원인 바이칼 호를 통해 전 인류와 지구가 처한 치명적인 위기를 경고하고 있다. 이상기온, 지구온난화로 얼음이 녹아내린 지구, 체르노빌과 후쿠시마가 연상되는 원전사고의 모습도 보인다. 다가올 재앙으로부터 우리를 보호하고 지켜줄 수호신은 두 눈을 부릅뜨고 우리가 살아온 생활방식, 무지의 각성을 요구하는 메시지를 던진다. 1990년대 박영균은 붓을 들고 현장에 뛰어들어 전투적인 투쟁을 했다면 2021년은 예술과 현실 사이의 갈등을 해소하기 위해 '모순의 조화'를 시도하고 있다. 현실 세계의 대상을 포함한 인간의 존재 방식, 나아가 인류의 역사, 전 지구적인 공간을 주시함으로써 그곳이 아닌 이곳에서, 보라색 언덕 너머의 세계를 꿈꾸고 있다. 박영균은 오늘도 보라색 언덕 너머, 맞닿을 하늘을 응시하며 어김없이 행보를 잇는다. 미래의 희망과 변화를 소망하는 '군중의 함성'이 닿을 때까지..., "당신의 뜻이라면 하늘 끝까지 따르리라"라고.

보라색 언덕 너머 I
acrylic on canvas 162×354cm 2021

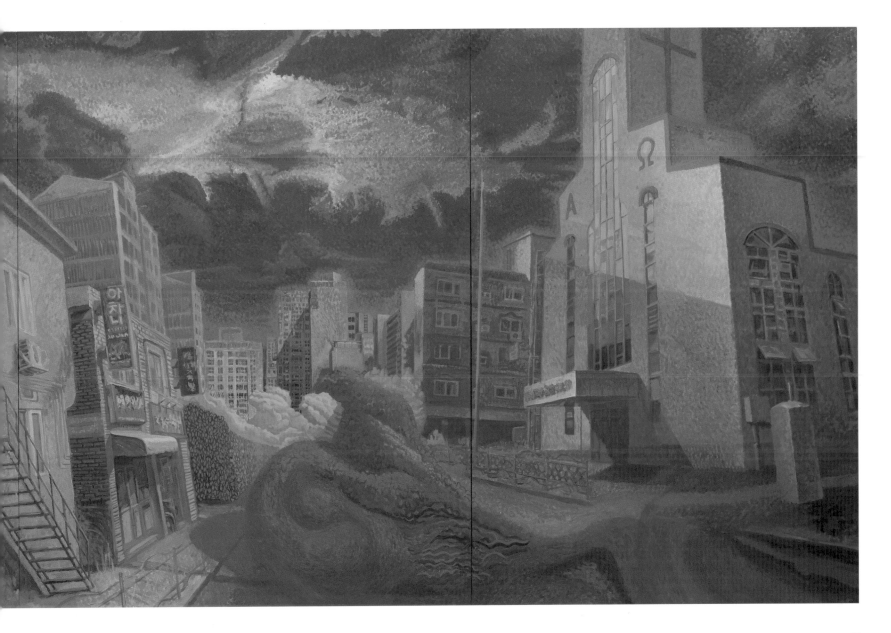

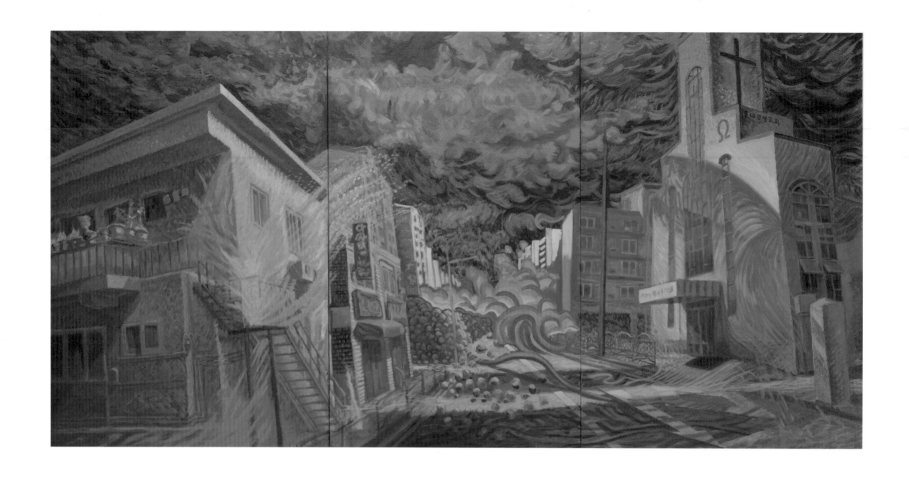

박하사탕을 머금은 언덕 acrylic on canvas 130×259cm 2021

푸른색 터널 acrylic on canvas 145×337cm 2021

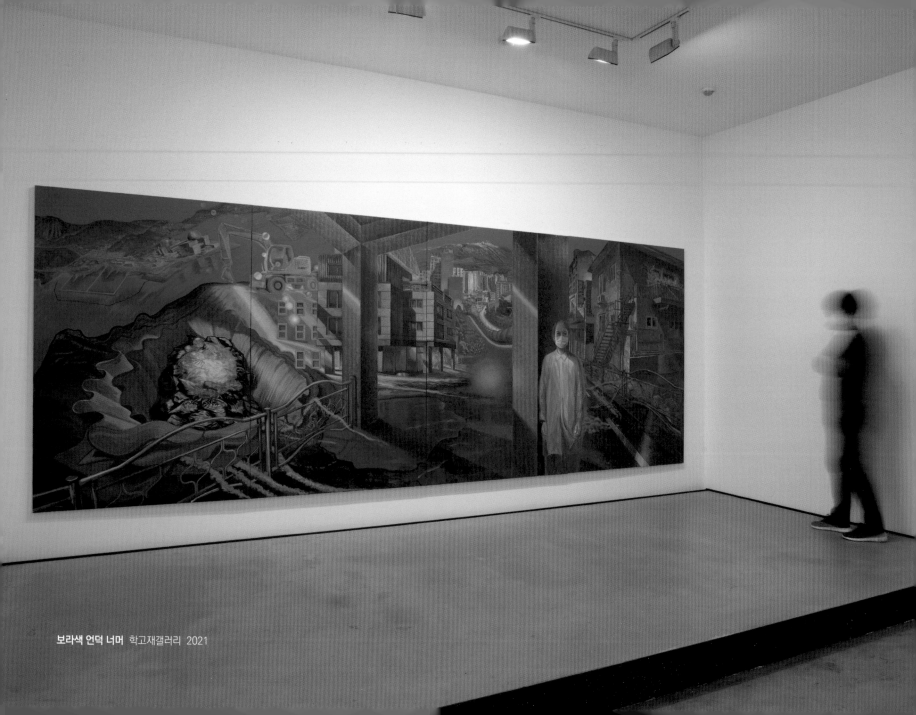

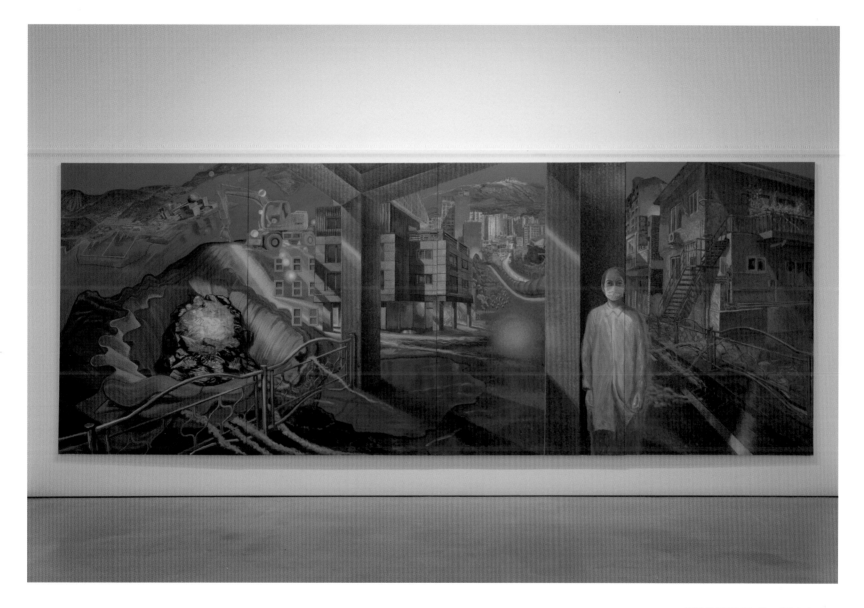

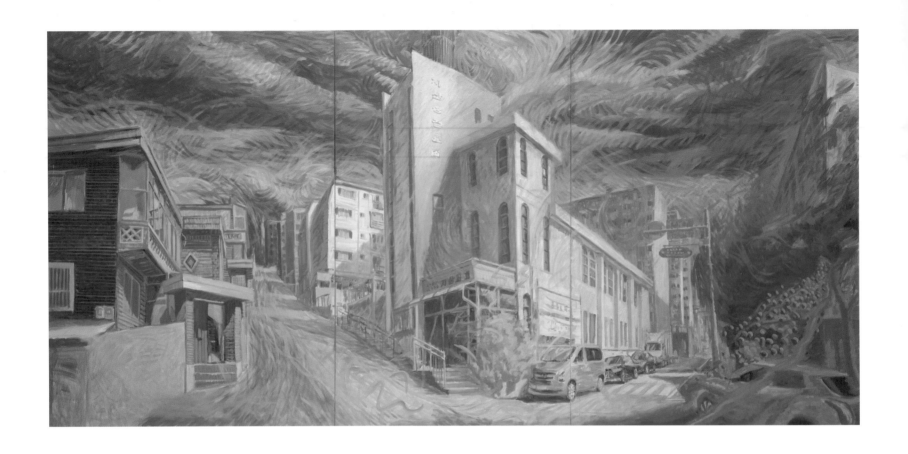

오후 4시 완벽한 여름 햇살 acrylic on canvas 162×354cm 2021

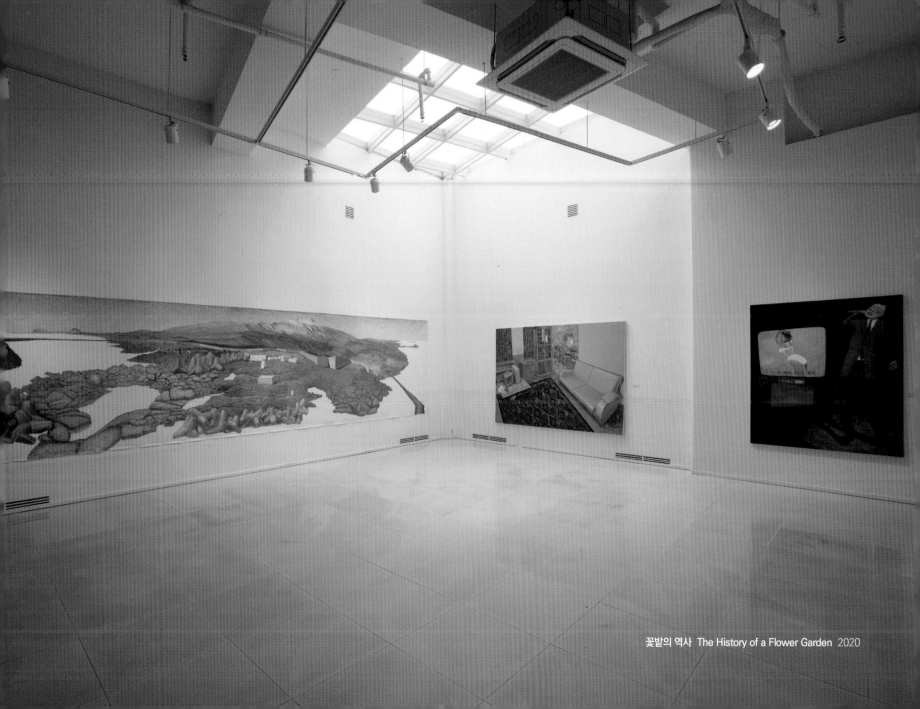

꽃밭의 역사 The History of a Flower Garden 2020

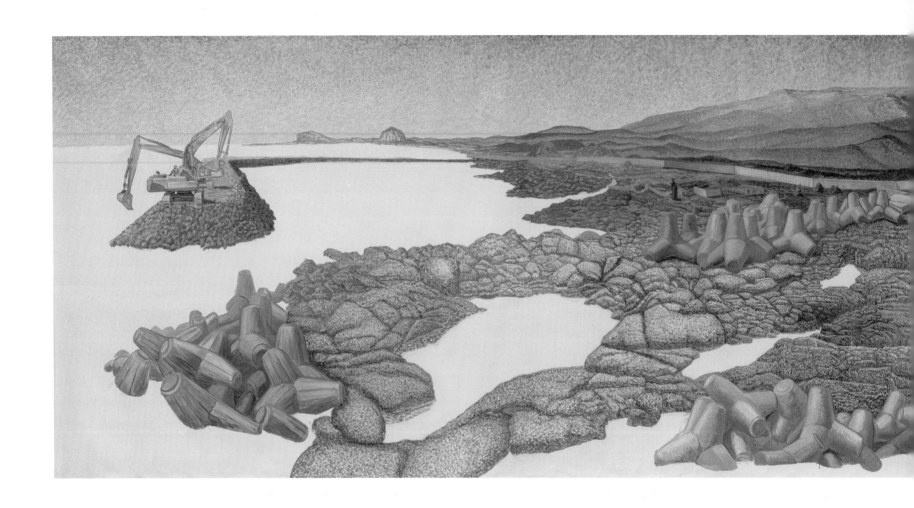

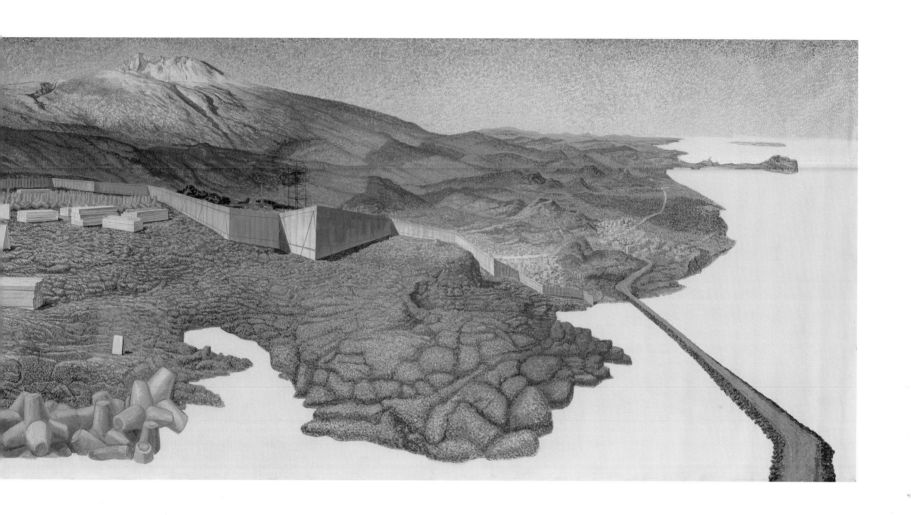

꽃밭의 역사 acylic on canvas 162×700cm 2020

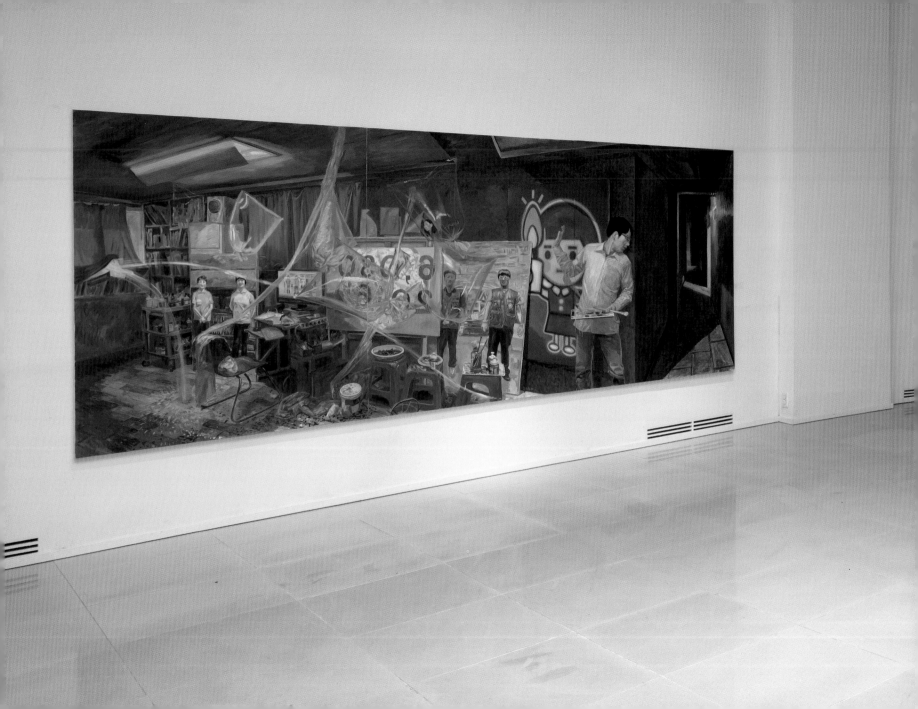

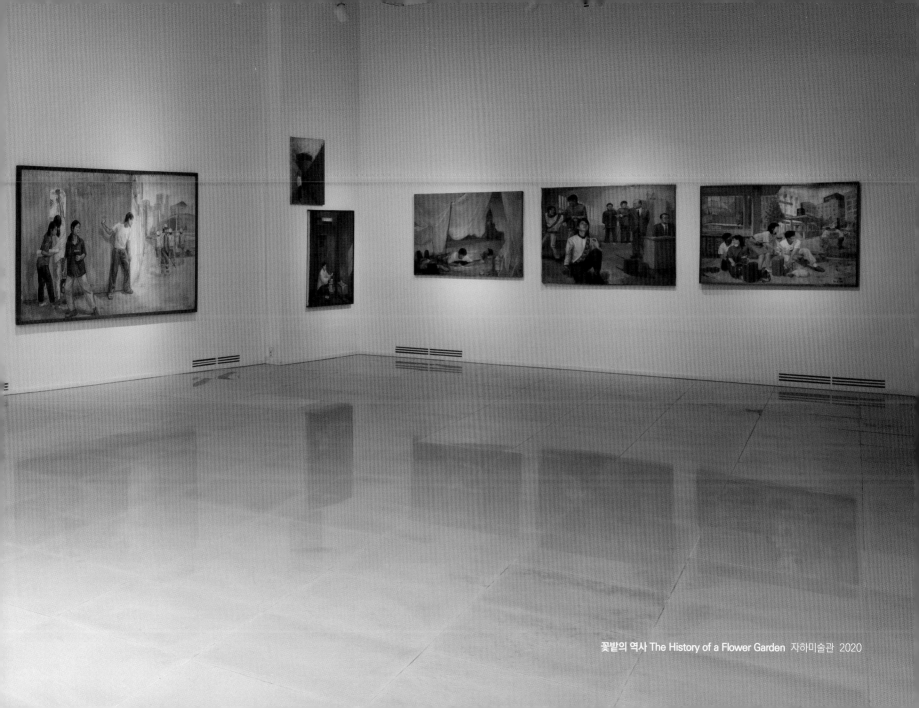

꽃밭의 역사 The History of a Flower Garden 자하미술관 2020

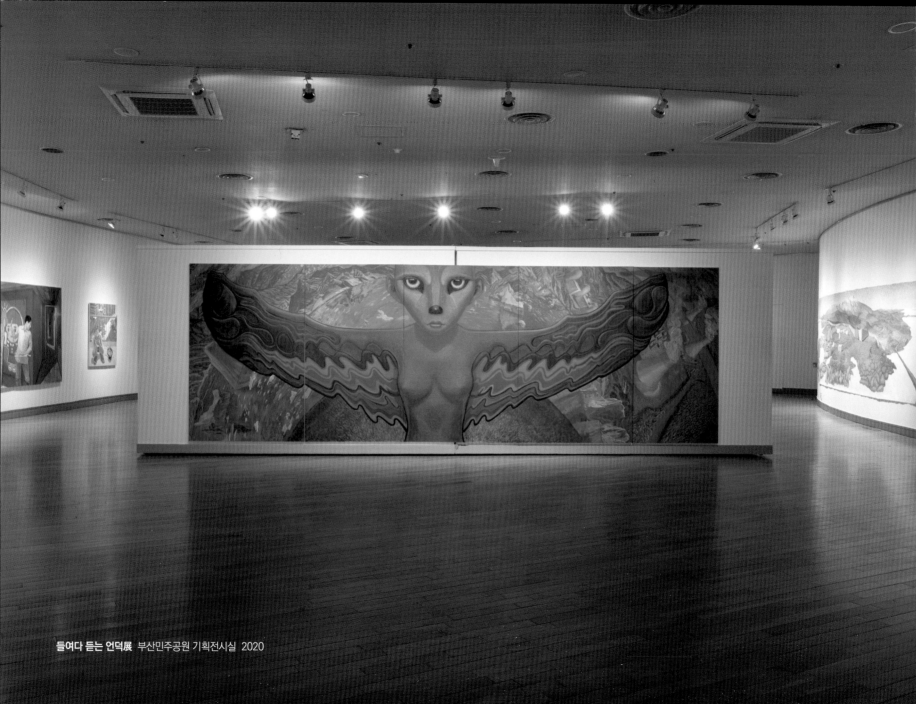

들여다 듣는 언덕展 부산민주공원 기획전시실 2020

오늘도 살아냈구나

박영균 : 꽃들의 역사 리뷰

김준기(미술평론가)

새들은 제 이름을 부르면서 운다. 딱따구리는 '딱따구르르' 하고, 부엉이는 '부엉부엉' 하고....... 김형경의 장편소설『새들은 제 이름을 부르면 운다』(1993)에 나오는 이야기다. 이 소설은 박영균을 비롯한 경희대 미술동아리 쪽빛의 멤버들이 참가한 벽화 이야기를 그 배경으로 삼고 있다. 위장취업자, 탄광촌 노동자, 명상센터 운영자, 기자, 교사 등으로 살아가는 386세대들의 좌절과 환멸을 그린 이 작품은 80년대 후일담 소설들 가운데 격이 높은 작품으로 평가받았다. 박영균에게도 그들처럼 좌절과 환멸의 시간이 있었다. 현장미술운동의 힘겨운 나날들, 기나긴 수배의 시간들 그리고 구속 수감의 고통을 견뎌내고 나서도, 그에게는 사회에 덩그러니 내던져진 신진 화가의 무기력함이 있었다.

'나는 아침에 일어나 이빨을 닦고 세수를 하고 식탁에 앉았다.'로 시작하는 황지우의 시 '살찐 소파에 대한 일기日記'를 모티프로 한 소파 연작은 그 무기력한 나날들의 자화상과 같은 그림들이다. 치열한 현장에서 한발 물러난 박영균은 이른바, 일상 담론을 진지한 자기 서사로 끌어들여 냉소주의와 비판주의의 절충 지점을 찾아냈다. 새들이 제 이름을 부르며 울듯이, 박영균도 86학번 김대리의 모습을 그림 속에 담아내면서 지난 30년간의 시간을 지내왔다. 386이 586으로 변화하는 시간 동안 그는 사회와 개인, 시민과 예술가, 현장과 일상, 세상과 작업실 사이를 분주히 오가며 치열한 정체성 탐구의 시간을 가졌다. 80세대의 정체성을 이렇듯 섬세하면서도 장대한 서사로 풀어낸 박영균의 예술은 한 시대의 정치적 격동을 일순간의 사건으로 끝내지 않고 기나긴 시간의 문화적 재생산 과정으로 이어냈다는 점에서 예술과 사회의 공진화로 평가할 수 있다.

박영균의 자아/세대 정체성 탐구는 지금껏 전모를 공개한 적 없는 자화상 연작을 통하여 온전히 드러났다. 1990년대의 대표적인 자화상,「노란 바위가 보이는 풍경」에 등장하는 박영균의 아바타 김대리는 이렇게 중얼거렸다. "난 나를 모욕한 자를 늘 관대히 용서해 주었지. 하지만 내겐 명단이 있어......". 그동안 발표해온 자전적 회화들은 김대리라는 대리 인물을 통해서 자신의 이야기를 풀어낸 것들이었다. 이번 전시에서 1개 층을 할애해서 선보인 자화상들은 갓 스무 살의 학생 시절부터 최근에 이르기까지 수십 점에 달한다. 회화적 표현이 화폐 획득의 수단으로 연결되는지라, 잘 팔리지도 않는 자화상을 그리는 화가가 드문 이 시절에, 그의 수많은 자화상들은 '아, 이 사람은 역시, 화가로서 하루하루를 살고 있구나' 하는 느낌을 강렬하게 전달한다.

9

대학생 시절의 정직한 자화상에서부터, 슬픈 날, 우울한 날, 기쁜 날, 흥분되는 날 등 매일의 감정을 담아서 자신의 모습을 그리되 때로는 역사적 사건의 기록으로서의 자화상을 통하여 일상성 담론 그 너머의 역사성과 사회성을 내비치기도 한다. 기실 1990년대 이후의 한국미술에 나타난 일상성 담론이라는 것이 양적 팽창에도 불구하고 내용적인 면에서 깊고 넓게 일상성 담론으로 진화하지 못했던 것에 비해, 박영균의 일상 작업들은 개인과 사회, 과거와 현재, 공공성과 자율성 사이의 주체로서 예술가 자신이 대면하고 있는 삶의 면면을 치열하게 반추하며 그 핵심을 회화로 풀어냈다는 점에서 각별히 주목할 만하다.

박영균은 대표적인 386세대 화가이다. 1960년대에 태어나 1980년대에 20대를 보낸 30대 청춘들을 386세대라고 부른 시절이 있었다. 이제 그들도 나이가 들어 30대가 아닌 50대가 되었으니 더 이상 386이 아니라 586이 되었다. 이 세대들은 개발도상국 대한민국이 한창 경제성장을 이루던 시기에 자라났으며, 1980년대 민주화운동을 거치면서 세상을 뒤집어본 경험을 가진 세대이다. 1980년 광주항쟁이 남긴 충격을 자양분 삼아 1987년 6월 항쟁에 이르기까지 정치적 민주주의를 쟁취하는 데 기여했고, 그 이후 21세기 촛불시민의 주역으로 여전히 살아있는 세대. 핵심 권력을 쥐고 제대로 한국사회를 운용해본 적이 없으면서도 우리 사회의 주류 기득권으로서 왜곡된 힐난과 뼈아픈 비판을 동시에 받고 있는 세대. 이 세대의 정체성을 찾아 청춘에서 중년 가지의 시간을 살아온 화가 박영균의 이야기는 개인적이면서 동시에 사회적이다.

박영균은 민중미술 운동의 마지막 세대이다. 「경희대 벽화 - 청년」(경희대 쪽빛, 1989), 「외대 벽화」(서미련, 1990) 등의 현장미술 활동을 시작으로 학생 미술운동에 참가했으며, '민족민중미술운동연합(건)'의 조직원으로서 활동하다가 수배와 구속 수감을 경험한 현장미술운동의 마지막 세대 박영균은 그 와중에서 집단 창작에만 매몰되지 않고 개별 창작의 진장을 유지했다. '저편에서 서성대는 백골단을 짱보면서 골목 모퉁이에서 벽보를 붙이고 있는 순간의 긴장을 포착한' 「벽보 선전전」(1990)은 청년 박영균의 자화상 같은 작업이다. 청년시절의 이 자화상을 50대 중년 화가의 모습으로 재해석한 작품 「2016년 보라2」(2016년)에서 사회와 조우하는 80세대 예술가의 숙명을 직감할 수 있다. 이러한 태도야 말로 박영균을 현장에서 작업실까지 넓은 눈으로 바라보는 광폭 예술가로 만들어낸 저변의 힘이다.

그림을 그렸다는 이유로 수배와 구속을 당하는 시대가 있었다. 박영균은 그토록 위험한 시대에 전격적으로 운동의 현장에 뛰어들었다. 청년의 열정으로 가득 차 있었던 박영균에게 주어진 것은 구속 수감과 미술운동 조직 해체라는 강고한 벽이었다. 변혁운동의 퇴조를 실감하며 그는 '86학번 김대리'라는 기념비적인 작품을 발표했다. 세미누드 화면 위로 흐르는 가사에 맞춰 민중가요 '솔아 푸르른 솔아'를 부르는 '86학번의 김대리'의 비감한 정서를 포착한 그림이다. 이 그림에서 비치는 바, 세상이 변하는 대로 몸을 맡겨 흘러가면서도 뭔가 놓지 않고 살아가야 한다는 생각을 지탱하는 원심력을 박영균은 끈기 있게 유지하고 있었던 것이다. 그는 정치선전 미술의 최전선에서 1990년대 초반 격정의 한국사회를 마주하고 있었으며, 21세기 지금까지도 그 초심을 유지하며 비판적 리얼리즘 회화의 맥을 잇고 잇는 예술가이다.

1990년대라는 길고 어두운 터널을 지나고 나서 그가 만난 것은 대추리였다. 정태춘을 비롯한 1천여 명의 예술가들이 미군기지 확장 이전을 위하여 대추리 마을과 황새울 벌판을 수용하는 데 반대하여 마을을 지키고자 했던 주민들의 곁에서, 안보를 위해 주민의 희생을 강요하는 국가의 공공성과 이번 생애에서 세 번째로 삶의 터전을 빼앗기게 된 소수자 마을의 공공성 사이에서 예술가들이 선택은 것은 국가의 공공성보다 마을의 공공성이었다. 박영균은 대추리 평화예술운동을 거치면서 정치선전 미술 패러다임을 공동체 예술 패러다임으로 전환하기 시작했다. 대추리 이후, 박영균의 안테나는 언제나 현장에 닿아있었다. 그것은 민주주의 가치를 중심으로 한 현실정치만이 아니라 생태, 노동, 소수자 등 다양한 사회적 의제와 맞닿아 있었다.

가장 돋보이는 신작은 단연 강정마을 구럼비 바위를 그린 대작 「꽃밭의 역사-강정」(2020년)이다. 바다에서 섬을 바라본 채 구럼비 바위를 전면 가득 배치한 이 그림은 저 멀리 한라산 아래 서귀포 바다에서 벌어지고 있는 거대한 자연파괴 현장을 보라색조로 그려냈다. 바위를 파괴하고 트라이포트를 쌓아놓는 공사현장 한가운데에는 최평곤의 대나무조각 '파랑새'도 보인다. 2008년부터 시작된 강정마을 평화예술운동을 기억하게 하는 상징이다. 공사현장을 둘러싼 펜스와 바위에 그려진 붉은 선이 애달프게 눈길을 끈다. 거대한 스케일과 상반되는 촘촘한 붓질로 구럼비 바위 곳곳에 마음을 아로새긴 박영균의 손길에 대추리 이후 강정으로 이어진 동아시아 평화의제가 오롯이 담겨있다. 대추리에서 강정으로, 이후 오키나와 헤노코로 이어질 중견화가 박영균의 회화는 바야흐로 평화예술의 절정을 향해 진화하고 있다.

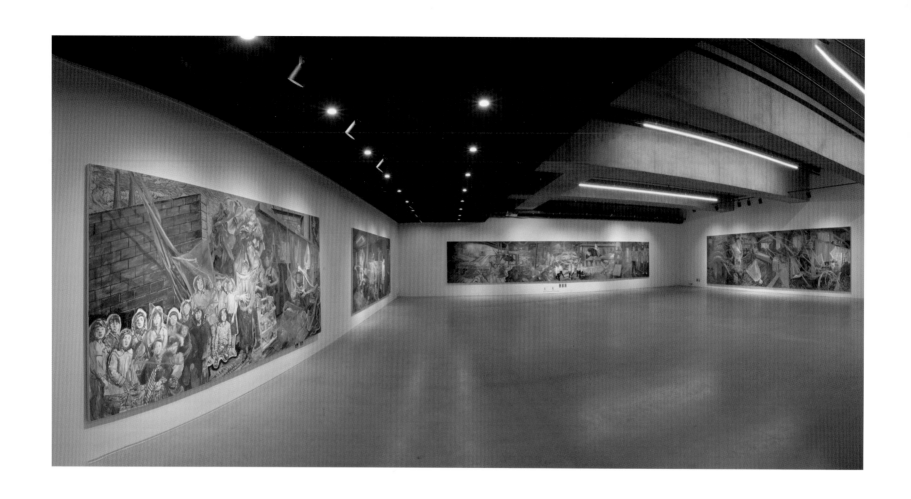

그 곳에서 이 곳으로 The way the realities come to me 공간41 2018

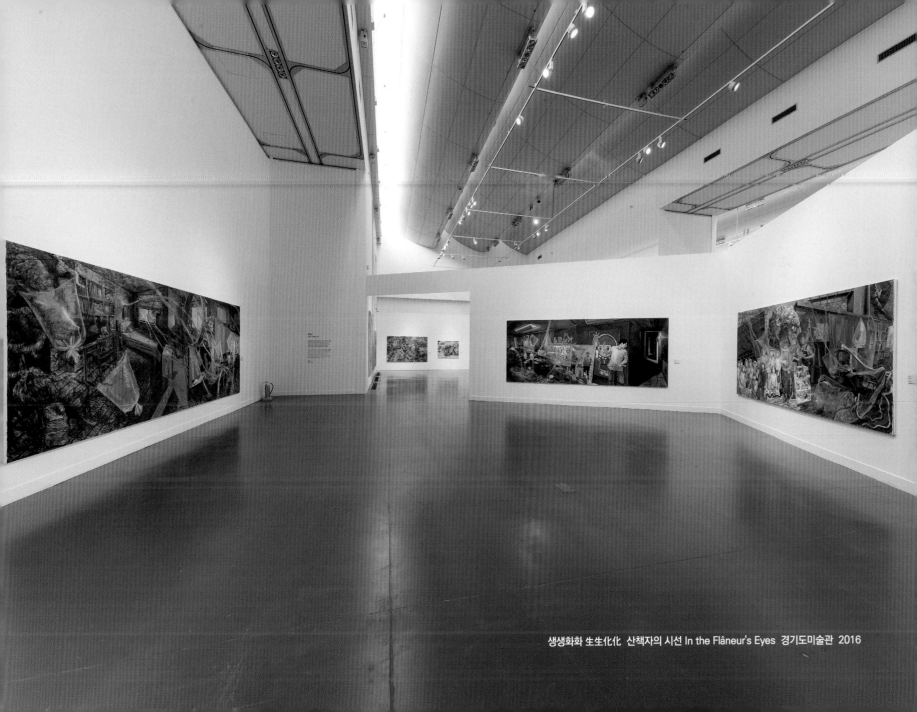

생생화화 生生化化 산책자의 시선 In the Flâneur's Eyes 경기도미술관 2016

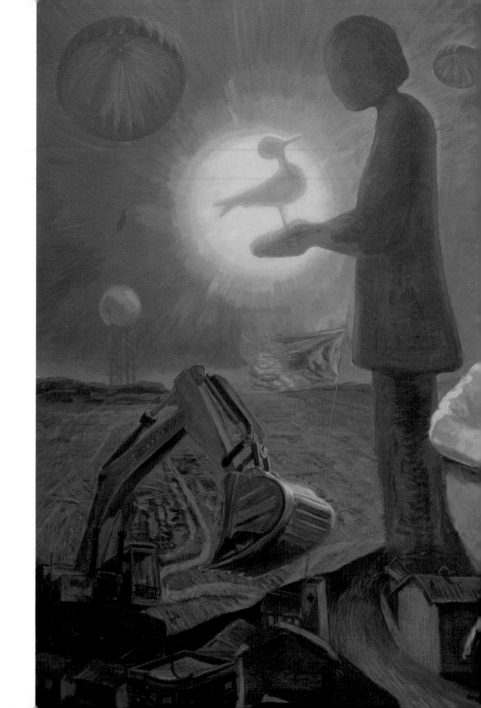

92년 장마, 종로에서 acrylic on canvas 130×130cm 2019

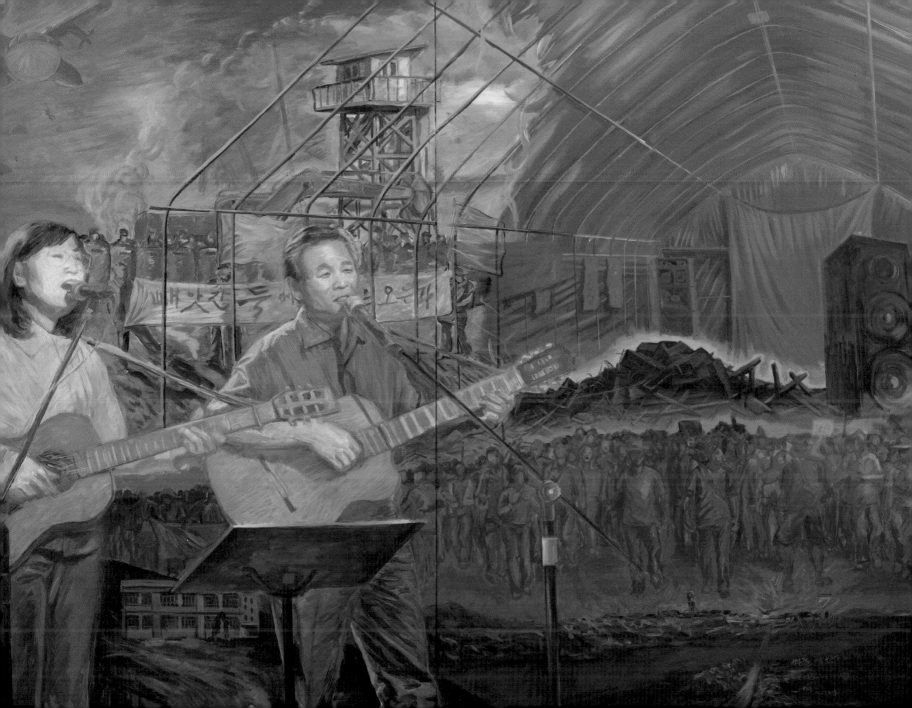

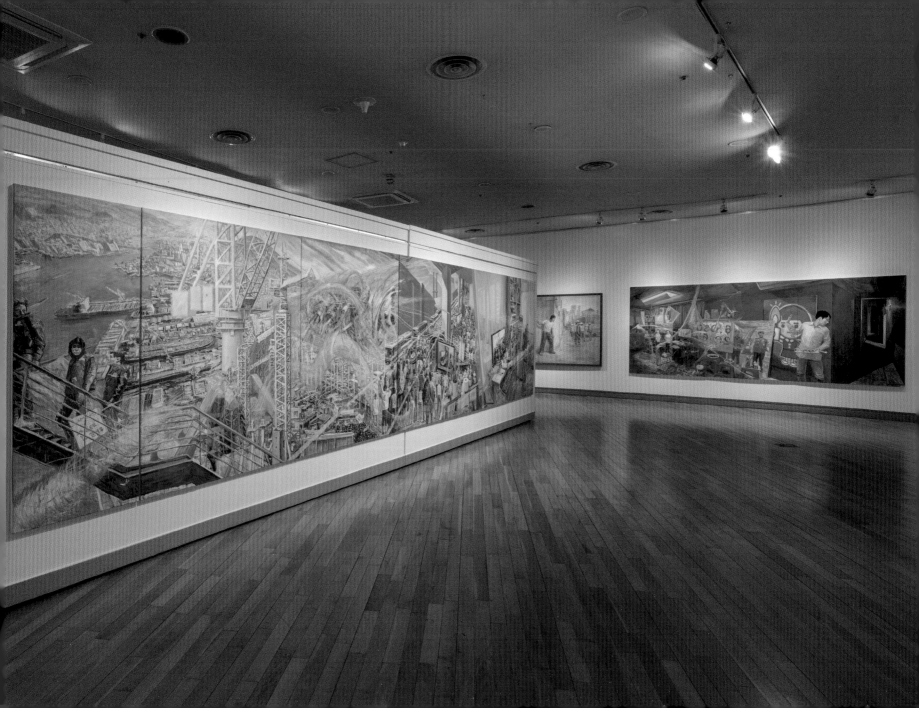

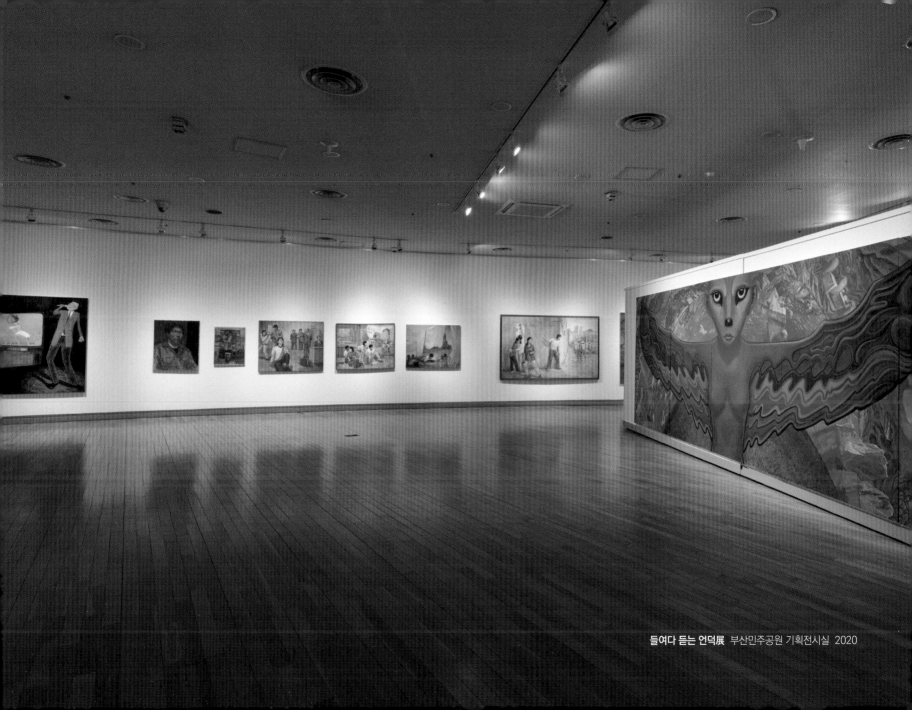

들여다 듣는 언덕展 부산민주공원 기획전시실 2020

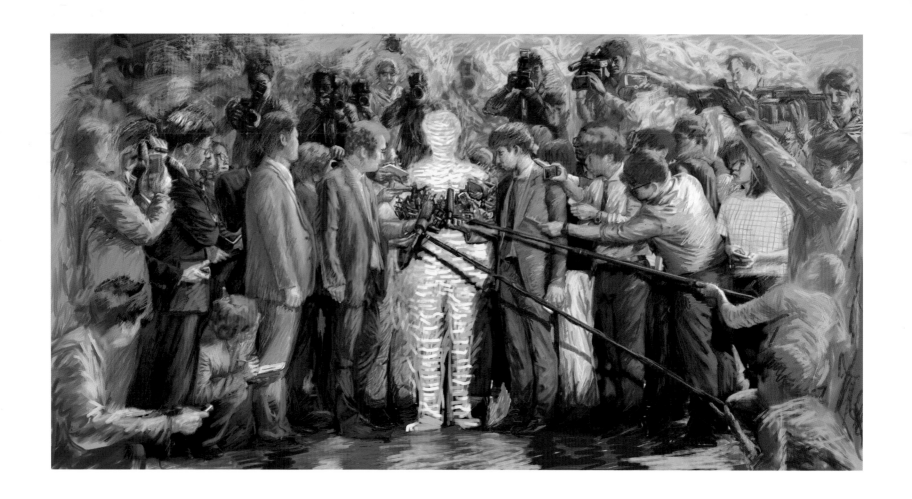

보라색 카메라 앞에서-아이페 페인팅 digital printing 30×60cm 2019

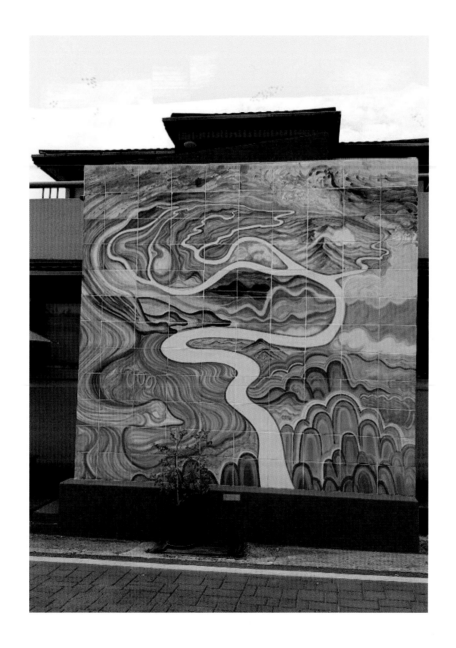

궁궁을을弓弓乙乙
신동엽금강-도자벽화
부여신동엽문학관
415×360cm
2020

아침의 햇빛이 빛나는 나라
acrylic on canvas
50×30mm
2020

그림의 시작1 acrylic on canvas 130×80cm 2019

그림의 시작2 김익렬의 주먹 acrylic on canvas 130×80cm 2019

탕 acrylic on canvas 60x90cm 2018

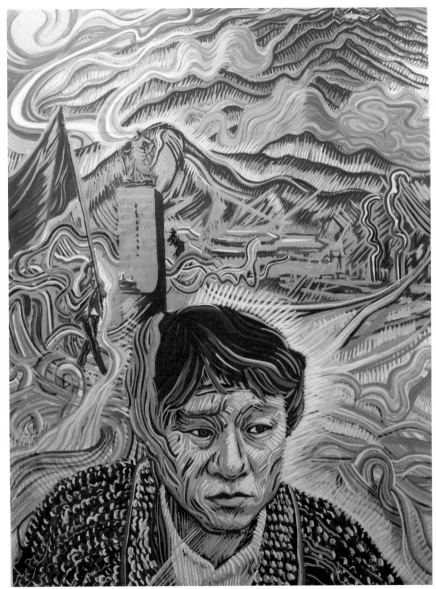

아름다운 사람 김민기 초상 acrylic on canvas 130×97cm 2021

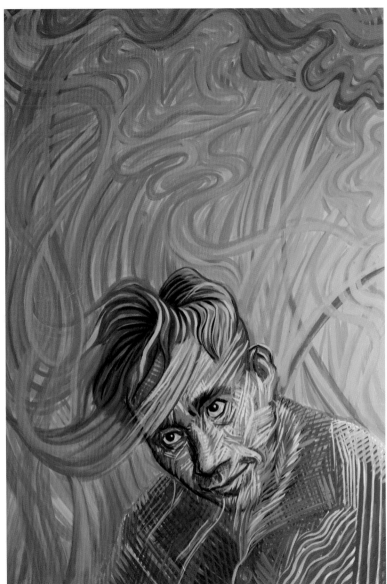

그냥풀 김수영 초상 acylic on canvas 117×82cm 2020

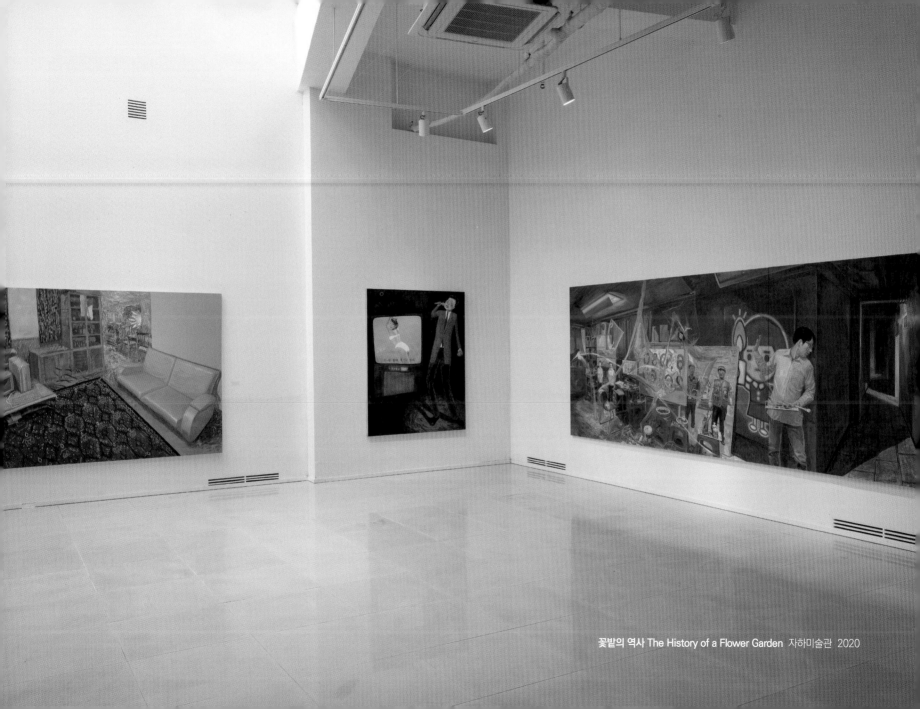

꽃밭의 역사 The History of a Flower Garden 자하미술관 2020

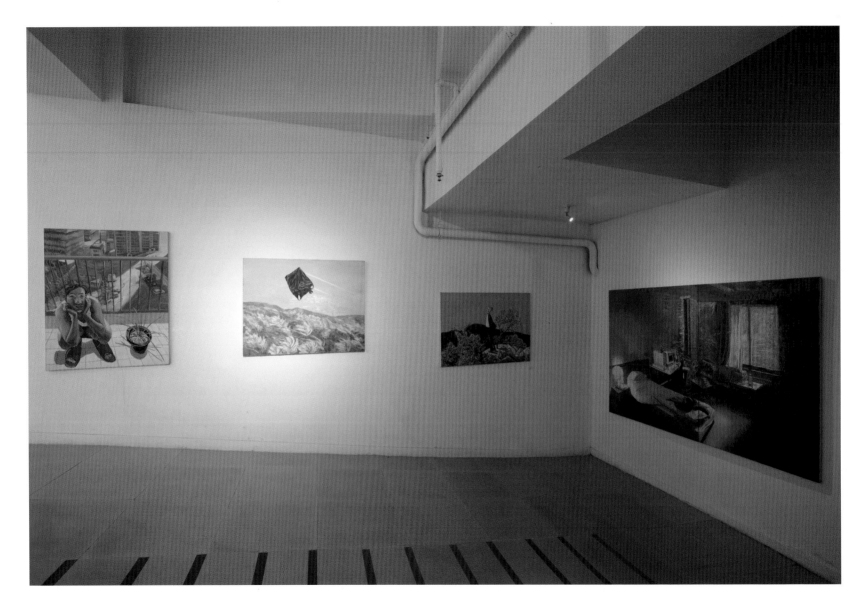

꽃밭의 역사 The History of a Flower Garden 자하미술관 2020

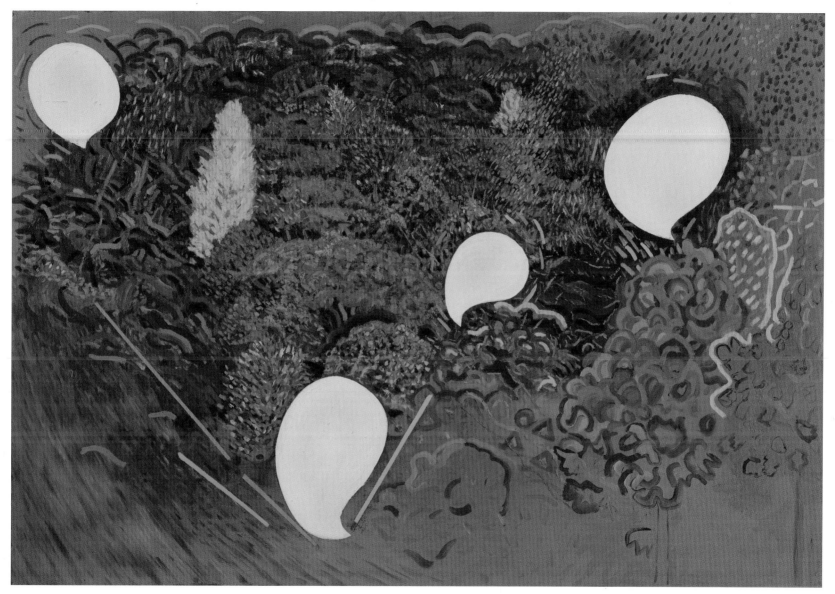

가을산, 보이지 않는 소리들 oil on canvas 130×90cm 2000

광화문4 (이순신 동상 아래 차 속에서)
oil on canvas
130×162cm
1996

담1
acrylic on canvas
136×80cm
1997

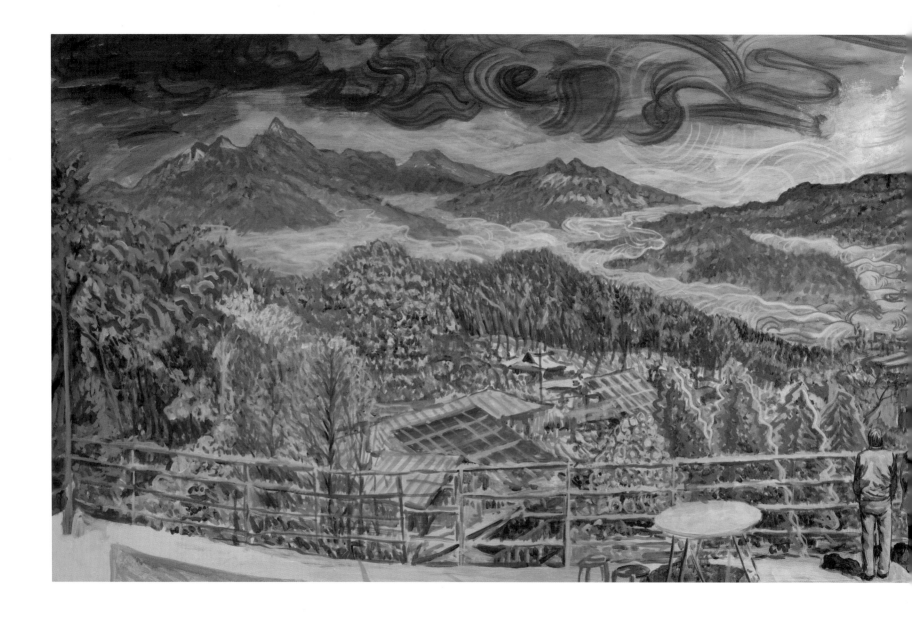

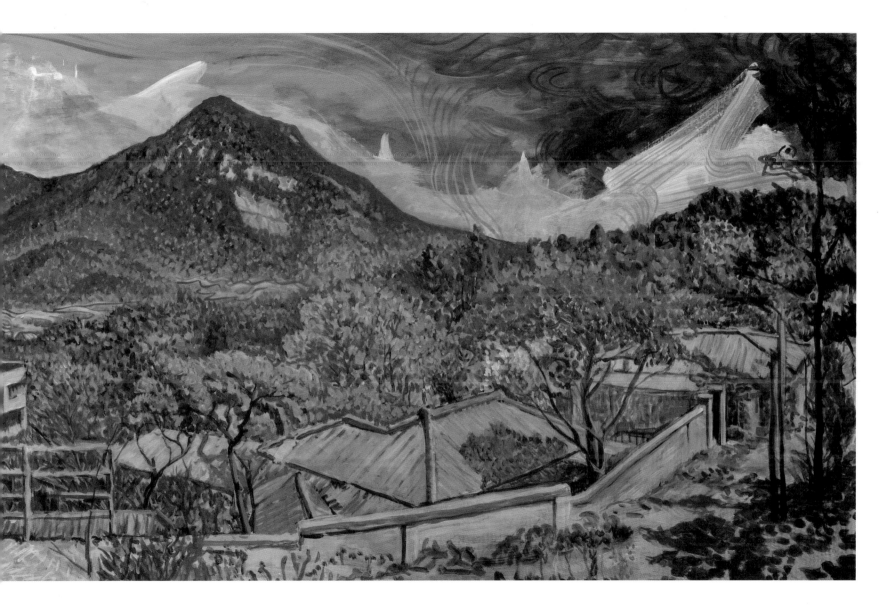

보수적 풍경 acrylic on canvas 80×260cm 2020

길 oil on canvas 97×162cm 1997

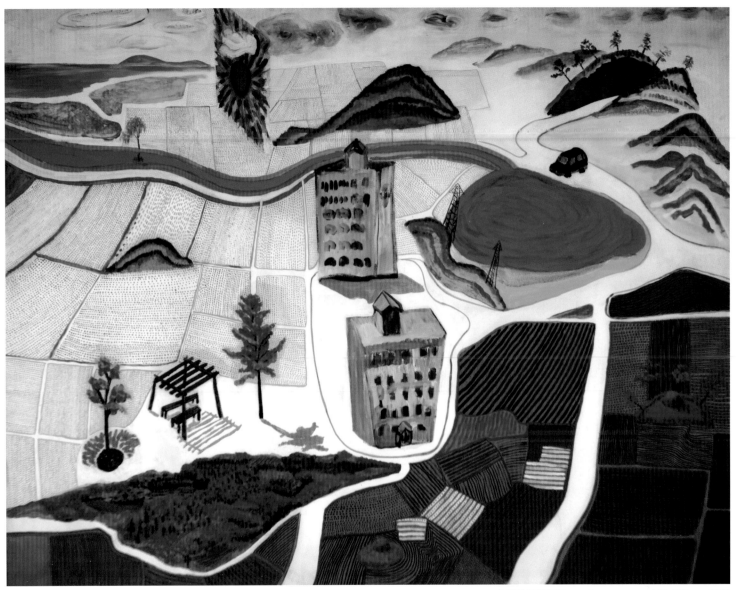

은행동 42번 국도 acrylic on canvas 165×133cm 1998

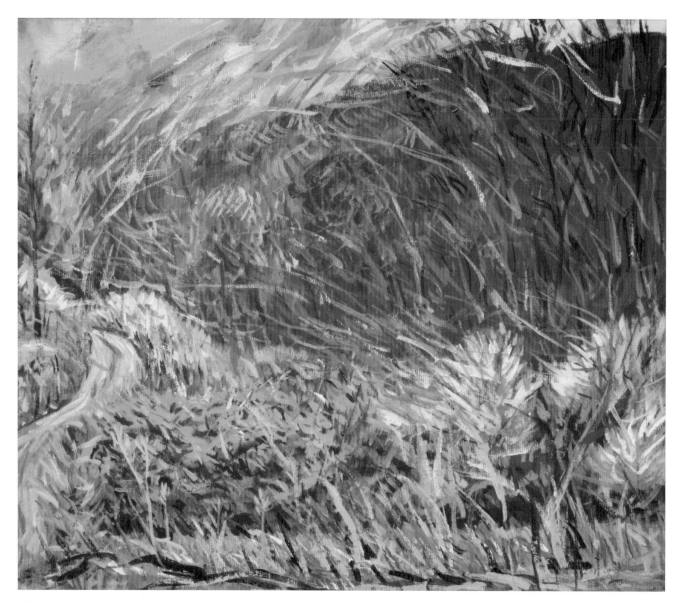

시흥 42번 국도 봄 acrylic on canvas 50×60cm 2001

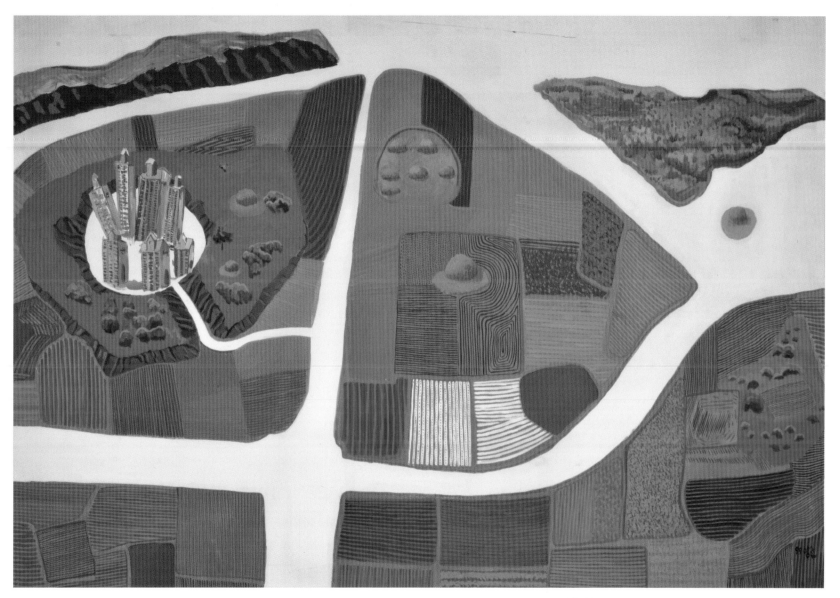

시흥 은행지구 42번 국도 acrylic on canvas 165×133cm 1998

바람 부는산 2
acrylic on canvas
324×130cm
2001

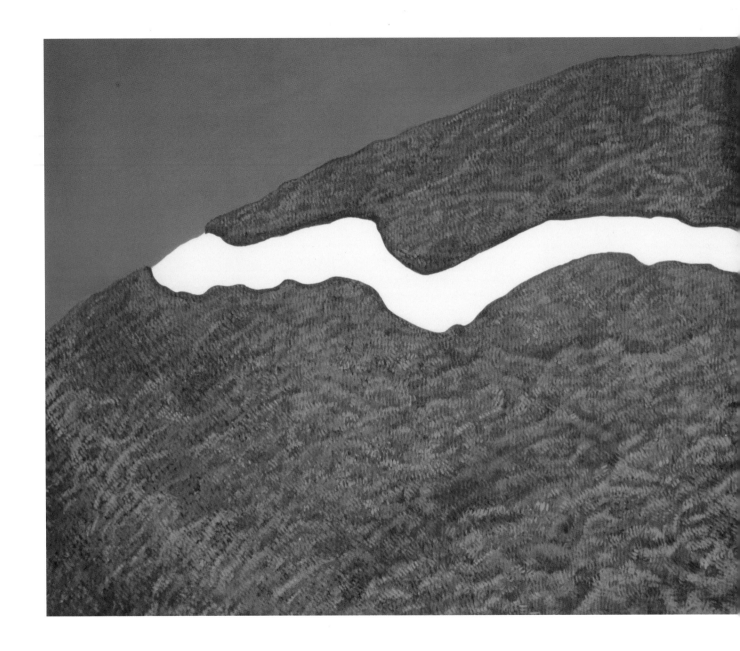

바람 부는 산 4
acrylic on canvas
232×91cm
2000

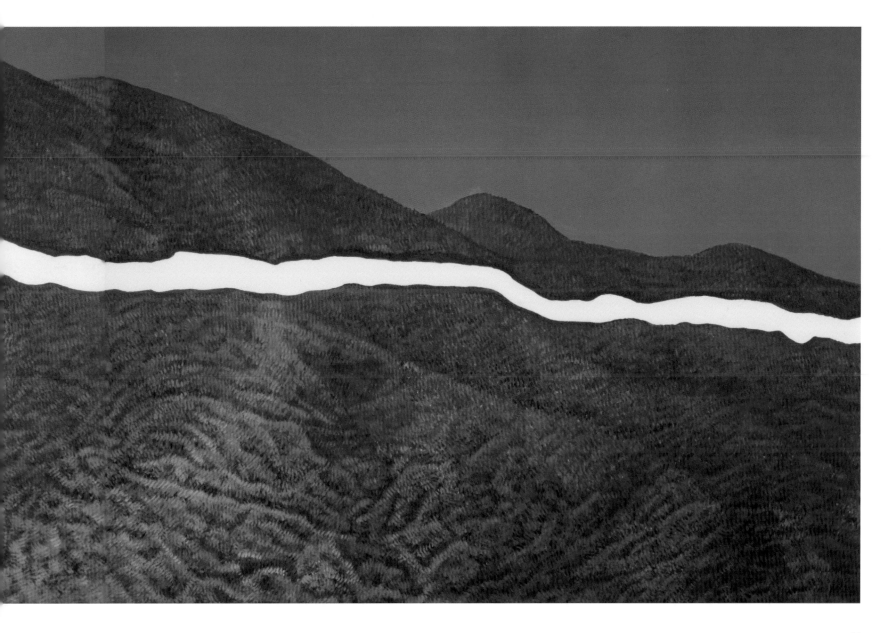

바람 부는 산 3 acrylic on canvas 145×112cm 2000

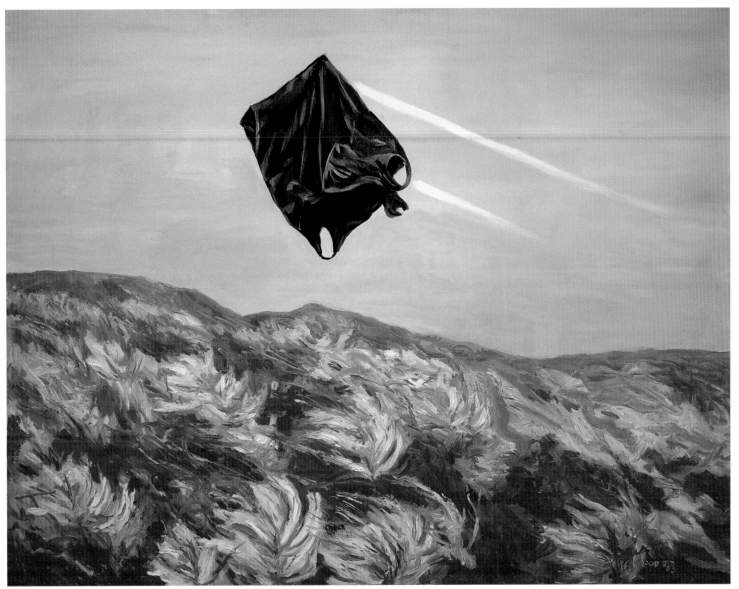

슈퍼맨 oil on canvas 130×97cm 2000

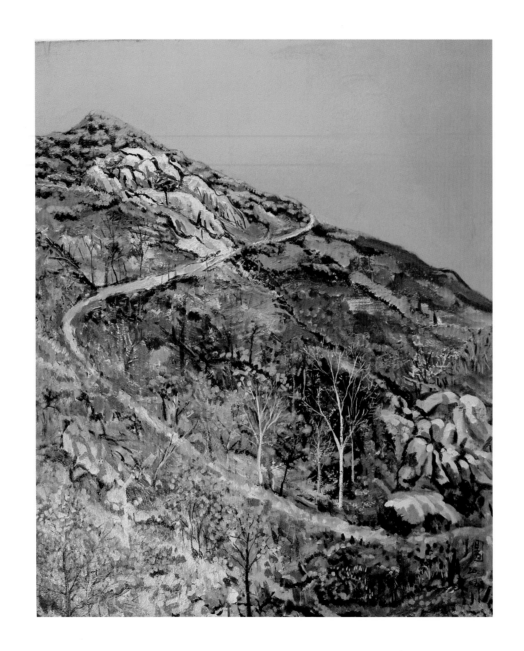

고황산
acrylic on canvas
72×60cm
2000

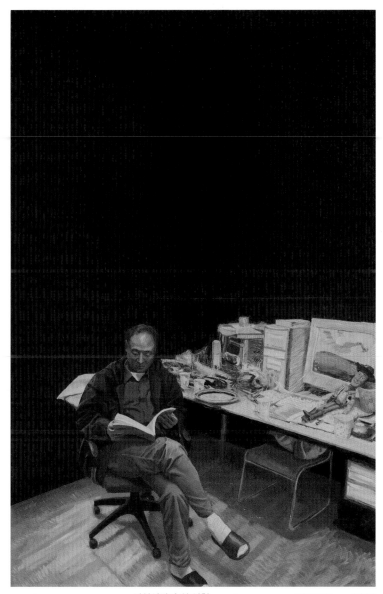

작업실탁자 위 인형 acrylic on canvas 242×162cm 2008

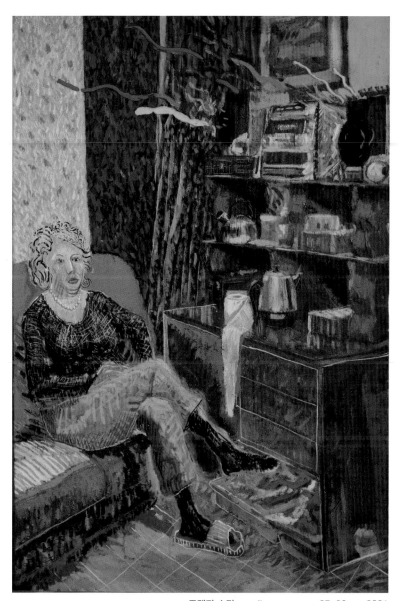

모델과 소리 acrylic on canvas 65×90cm 2001

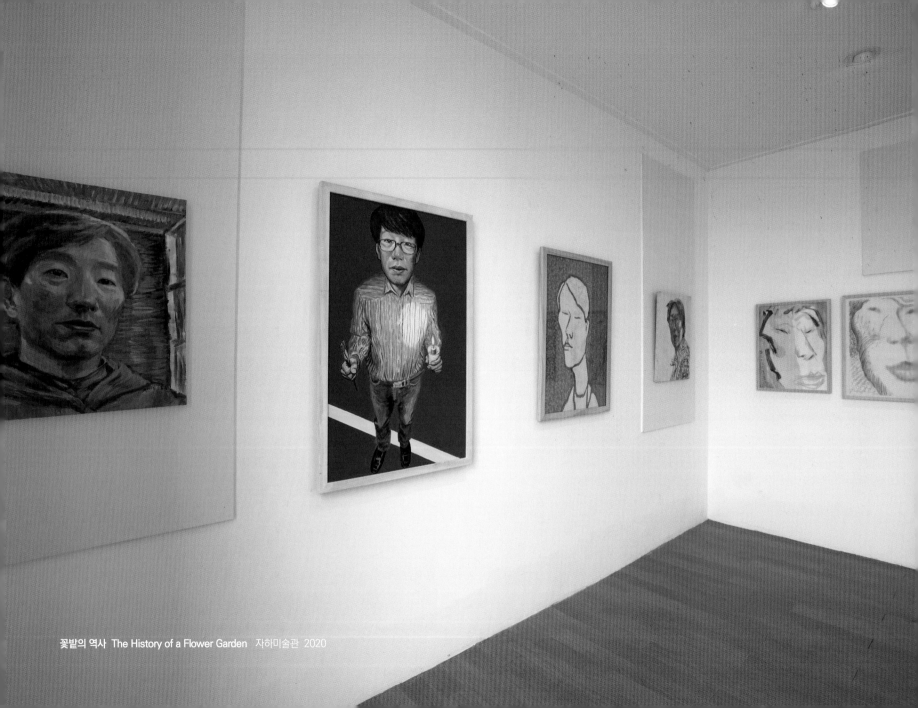

꽃밭의 역사 The History of a Flower Garden 자하미술관 2020

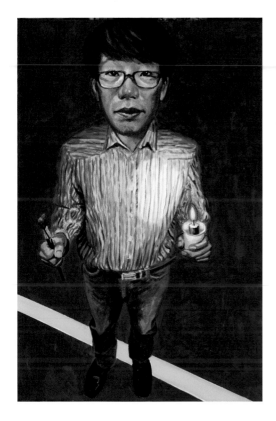

노랑 선위에 서다 acrylic on canvas 160×91cm 2013
자화상 pencil on paper 50×30cm 2000
자화상 meok on paper 50×30cm 2000

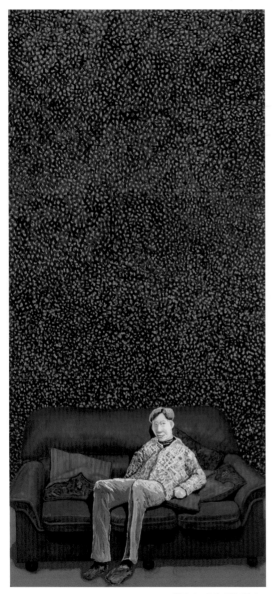

살찐 소파에 대한 일기 6
acrylic on canvas 116×270cm 2003

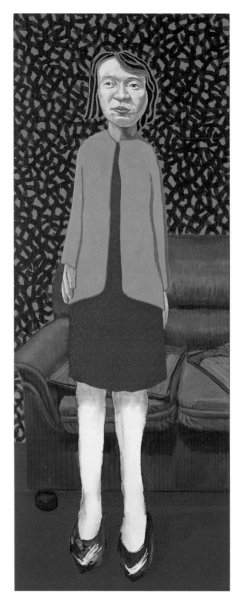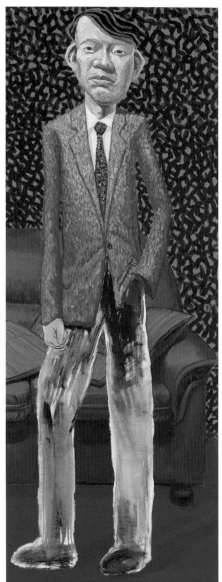

너나2
acrylic on canvas 45×193cm 2001

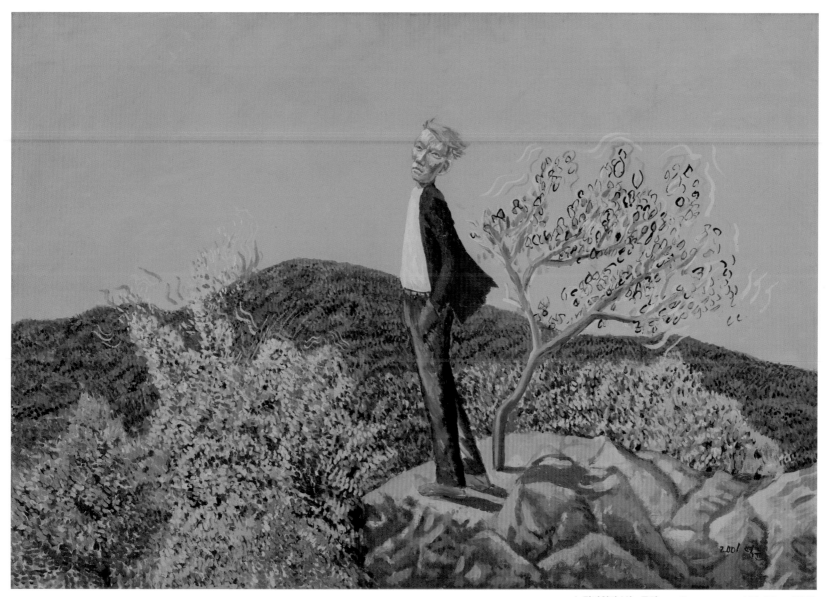

노랑바위가 보는 풍경 acrylic on canvas 116×80cm 2001

1995 어느 청년 죽음
crayon on paper
50×30cm
1995

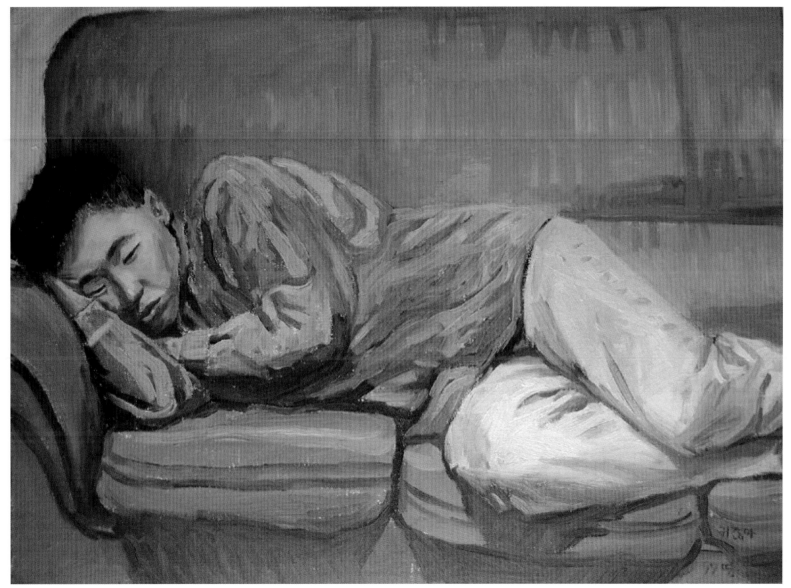

휴가온 군인 oil on canvas 40×53cm 1998

작업실
acrylic canvas
50×30cm
1998

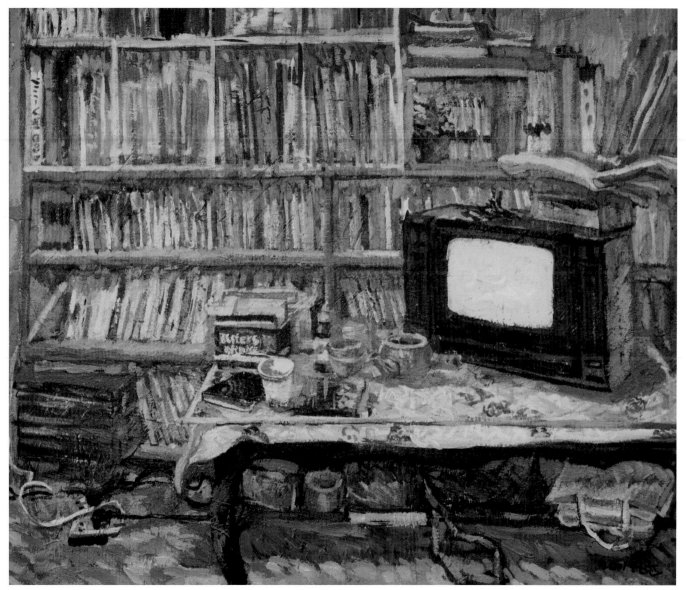

TV가 보이는 풍경 acrylic on canvas 90×72cm 2001

파랑나무가 보이는 풍경
acrylic on canvas
90×65cm
2000

꽃밭의 역사 The History of a Flower Garden

김정연(큐레이터)

30년 전 젊은 박영균을 알았다면 그를 처절한 민주항쟁의 현장에서 투쟁한 예술가로 소개했을지도 모르겠다. 하지만 2019년에 만난 박영균은 그림 그리기를 좋아해 맡겨진 소명을 다하며 살아온 여느 예술가의 모습과 크게 다르지 않았다. 느릿느릿한 말투와 움직임, 적절한 표현을 찾아 머뭇거리는 작가의 모습에서 1980년 대학생 운동의 긴장감이나 피로는 보이지 않는다. 오랜 시간이 흘렀고 상처도 흐려졌지만 젊은 날의 뜨거운 기운과 에너지는 그의 작품에 오롯이 남아있음을 확인할 수 있다.

그림 그리기는 대상을 기억하고 기록하는 인간의 가장 기본적이고 오래된 활동이다. 인간의 몸으로 대상을 재현하는 과정은 노동집약적이고 긴 시간을 요구하기 때문에 오늘날 기술문명 시대에는 진부한 매체로 취급되기 십상이다. 그러나 예술가의 눈을 통해 수백, 수천 번 반복하여 관찰되고, 예술가의 손을 통해 시각화된 대상은 마치 피부에 아로새긴 문신처럼 그의 몸과 캔버스에 각인된다. 30여 년이 훌쩍 지난날에도 박영균의 작품 속 사건들이 여전히 날카로운 바늘처럼 생생하고 고통스러운 이유이다. 작가는 "분하다", "아프다", "창피하다", "속상하다"며 작품을 1인칭의 시점에서 현재화하여 설명한다.

박영균 작업의 중심 주제는 1980년대를 관통하는 민주항쟁의 역사라고 할 수 있으나 기실 그의 작업은 인간과 삶에 대한 깊은 애정을 근간으로 한다. 동학운동, 민주 항쟁부터 위안부 문제와 해고노동자 문제, 환경문제에 이르기까지 그의 작품이 아우르는 다양한 소재들은 우리 역사의 비극과 그 희생자들, 고통받고 소외당한 우리 시대의 보통 사람들에 대한 공감과 지지를 반영한다. 잊지 않으려 그림을 그렸다는 그의 작품은 지금은 사계절 꽃이 만발한 아름다운 꽃밭이지만 그 꽃밭으로 가려진 지난 사건과 아픔을 기억하고 그 미래를 추적한다.

박영균의 열세 번째 개인전 <꽃밭의 역사>는 크게 세 가지 주제로 구성된다. 그중 하나가 이번 전시에서 처음 선보이는 작가의 자화상 연작으로 미술대학에 입학한 1986년부터 2020년에 이르기까지 민주항쟁과 학생 운동 등 투쟁의 현장과 삶의 현실을 가로지르며 살아온 예술가 개인의 시간이 고스란히 담겨있다. 이와 함께 한때 북한의 조선화에 매료되어 그린 일련의 민주항쟁 역사화 여러 점도 한편에 소개되는데 이 역시 이번 전시에서 첫 선을 보이는 작품들이다. 마지막으로 제주 강정마을의 풍경을 그린 최신작 <꽃밭의 역사-강정에서>를 위시한 2000년 즈음부터 발표된 대표작들이 전시된다.

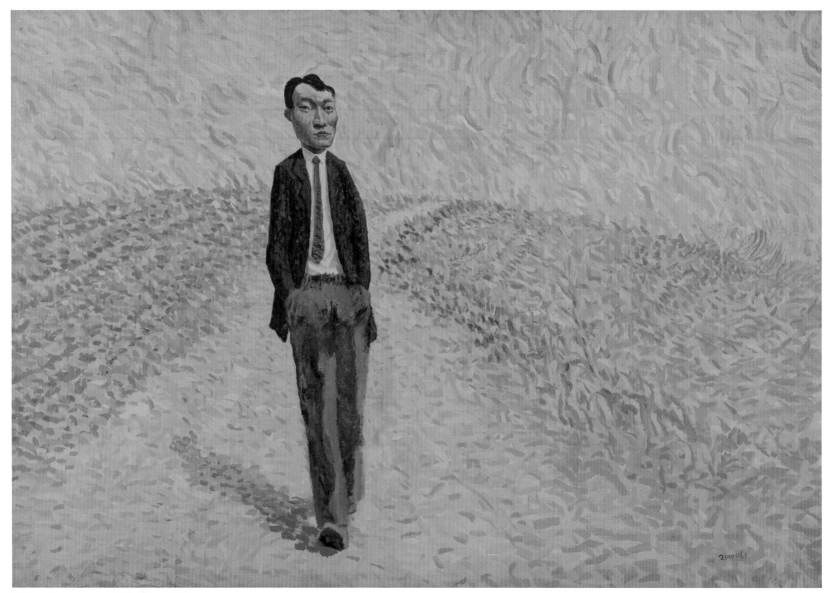

잠수 acrylic on canvas 162×130cm 2001

자화상은 예술가들의 단골 소재다. 작품의 소재를 찾아야 하는 과제를 떠안은 예술가에게 자신의 얼굴만큼 손쉽게 구할 수 있는 소재도 없을 것이다. 지난 30여 년간 작가는 꾸준히 자신의 얼굴을 그려왔다. 젊음의 패기와 열정, 분노와 울분으로 거리에서 투쟁하던 젊은 예술가는 작고 허름한 작업실로 돌아와 자신의 얼굴을 그렸다. 굳게 입을 다물고 표정 없이 정면을 응시하던 젊은 예술가의 결연한 모습은 나이가 들어가면서 점차 사실적인 묘사에서 자유로워진다. 1986년 자화상에서 2014년 양손에 촛불과 붓을 든 <노란 선이 보이는 자화상>, 그리고 2020년 4월에 그려진 작품에 이르기까지 그의 자화상 연작에는 세상과 작업실이라는 양 갈래 길을 오가며 엮어낸 우리 사회와 개인의 역사가 펼쳐진다.

박영균은 1990년대 초에 그린 몇 점의 사실주의 회화를 '짝퉁 조선화' 풍이라며 농담처럼 말한다. 1989년 대학생 임수경의 방북 사건을 계기로 북한의 사회주의 리얼리즘을 처음 접한 뒤 조선화의 민족주의적, 동양화풍 형식에 매료되어 그린 일종의 역사화라고 할 수 있다. 예술 활동에 함께 참여했던 실제 인물들을 무대 위에 배치하고 사건을 극적으로 구성한 일련의 작품은 전형적인 역사화의 형식을 보여주지만 작가는 무자비하게 린치를 가한 경찰관의 얼굴을 잊지 않기 위해 <유치장에서 파병반대>를 그렸고, 짧은 치마를 입고 시위를 돕는 여대생의 모습을 기억하기 위해 <강경대 장례식 날 이대 앞에서>를 그렸다. 벽보를 부착하는 동료들을 위해 망을 보고 있는 자신의 모습을 그린 <벽보선전전>등 이 일련의 작품에는 작가와 동료들, 그들이 처했던 현실이 여과 없이 등장한다. 작품 속 순간은 비록 사적인 일화였지만 예술가의 작품으로 기록되면서 극화된 형식 자체도 역사적 기록이 된다.

많은 시간이 흘렀고 젊은 날의 열정도 희미해졌다. 세상도 그만큼 많이 변했다. 경찰들의 눈을 피해 거리에 벽보를 붙이던 공포의 시간도 지나갔고 작가는 이제 작업실에 놓인 컴퓨터 모니터를 통해 세상을 관찰한다. 1997년 작품 <86학번 김대리>로부터 2020년 <꽃밭의 역사-강정에서>에 이르는 시간을 거쳐오면서 박영균의 작품이 주제나 형식에서 자유로워졌음을 확인할 수 있다. 시작이나 끝을 정하지 않은 채 의식의 흐름에 따라 전개되는 화면 위에는 여러 개의 이야기가 꼬리에 꼬리를 물고 전개된다. 노동자이든 학생이든, 또는 정치가이든 예술가이든 동시대를 살아가는 사회의 일원으로서 간과하거나 묵과할 수 없는 이웃의 이야기들이 작가의 작업실로 흘러 들어오고 다시 세상을 향해 나아간다. 우리 사회의 파수꾼을 자처하며 작업실 벽 모서리에 몸을 숨기고 곁눈질로 망을 보는 예술가의 모습은 예술과 사회라는 간극 사이에서 활동해온 박영균의 지난 30여 년의 시간을 잘 보여준다.

<꽃밭의 역사>라는 전시 제목은 2013년 광화문의 보도 위에 급조된 꽃밭 이야기에서 비롯되었다. 쌍용자동차 해고노동자들의 분향소와 농성장을 철거한 자리에 노동자들의 희생과 투쟁을 가리고 지우기 위한 정치적인 도구로 꽃밭이 이용되었다. 올해 해고노동자들은 복직에 성공했지만 꽃밭이 가린 역사와 현재, 나아가 미래를 잊지 않는 것이야 말로 우리 시대가 지켜야 하는 희생자들에 대해 갖출 최소한의 예의일 것이다. 전시 <꽃밭의 역사>는 지금의 꽃밭이 되기까지 거쳐야 했던 수많은 살풍경의 이야기들을 몸소 겪으며 망각의 물결을 거슬러 복기해온 한 예술가의 발걸음을 함께 따라가 볼 수 있는 소중한 기회를 제공해준다.

은행동 식탁
crayon on paper
50×30cm
1998

파란나무 아래서 acrylic on canvas 145×89cm 2001

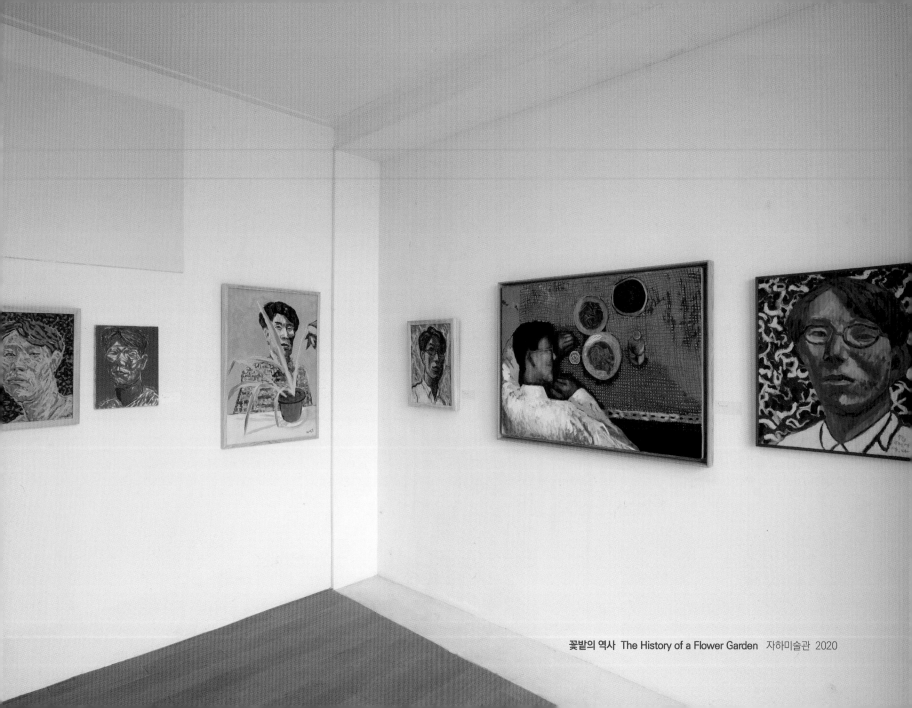

꽃밭의 역사 The History of a Flower Garden 자하미술관 2020

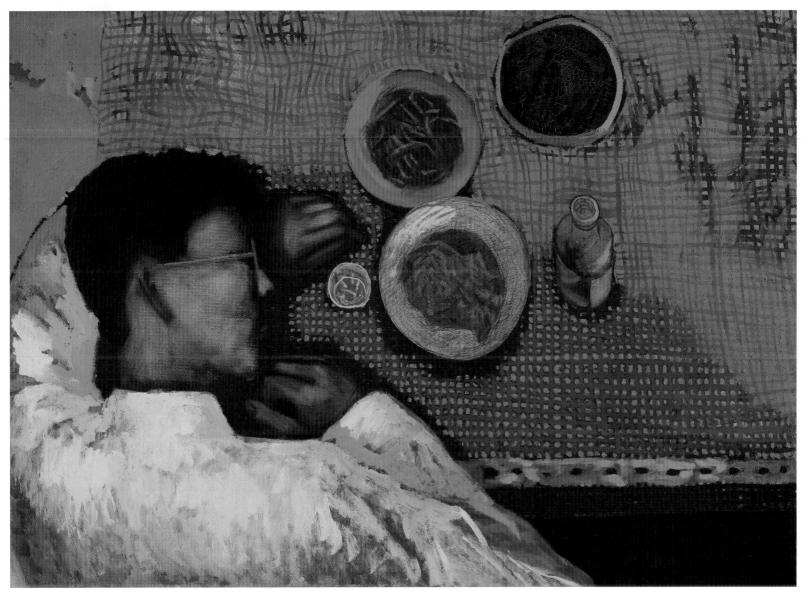

이번생 acrylic on canvas 91×65cm 2001

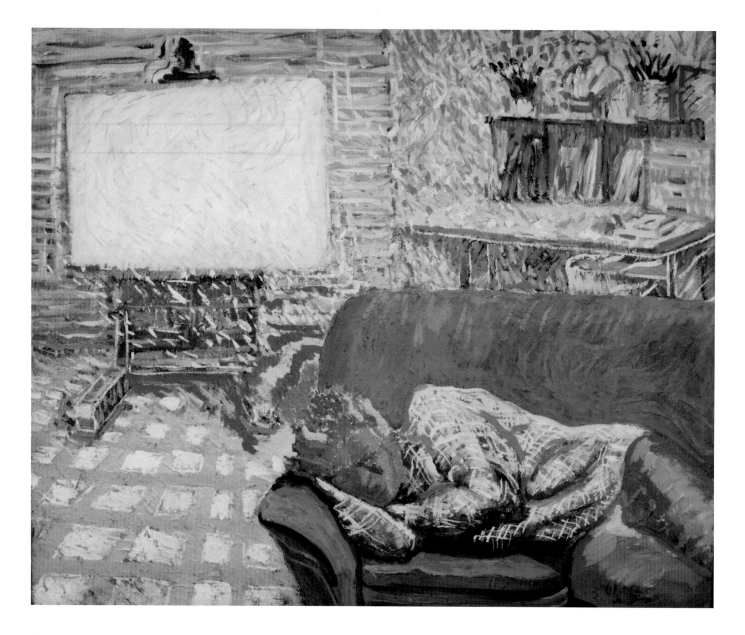

화가의 잠
acrylic on canvas
72×60cm
2001

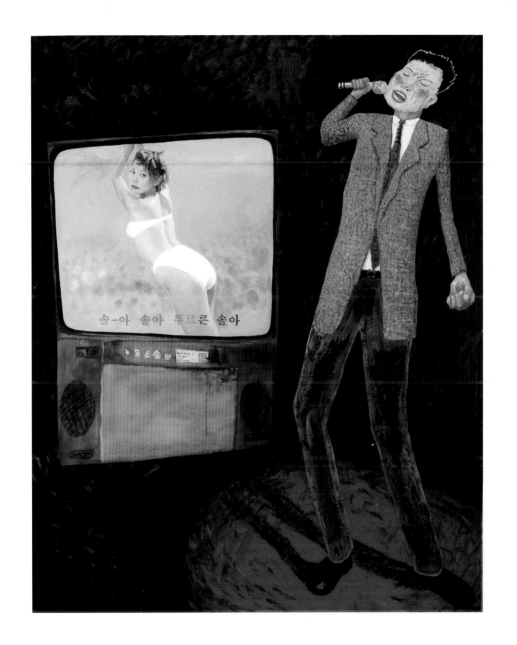

솔-아 솔아 푸르른 솔아

86학번 김대리
acrylic on canvas
162×130cm
1996

81

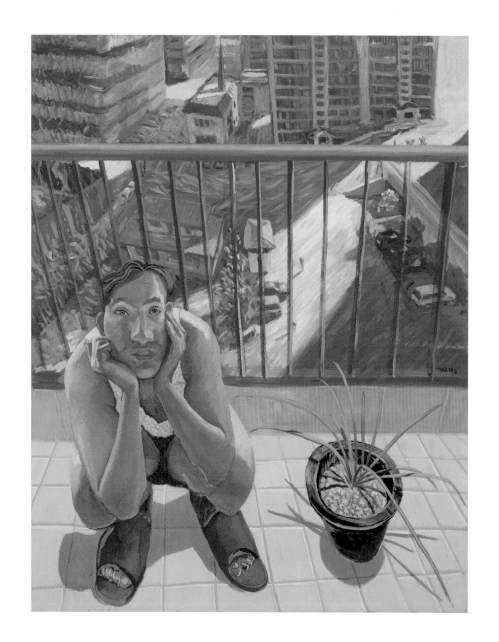

베란다에서
acrylic on canvas
117×91cm
2002

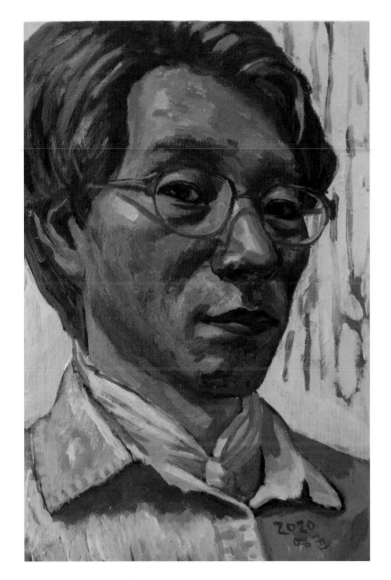

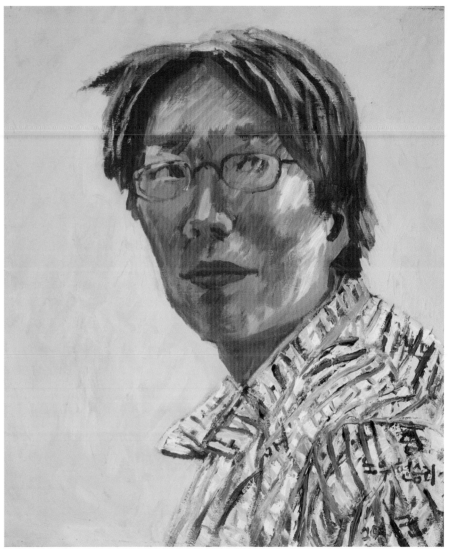

자화상 acrylic on canvas　45×53cm　2020
노무현 승리 acrylic on canvas　53×72cm　2002

미대생·청년 활동가·양심수...시대 증언하는 34년의 '나'

노형식(기자)

"모두 제 모습인데, 각기 서로 다른 타인들 같네요. 겪은 시대도 고민도 달랐기 때문이겠죠."

좁은 전시장에서 박영균(53) 작가는 담담하게 말문을 열었다. 그 앞에 놓인 벽에, 1986년 4월부터 올해 4월까지 화폭에 그린 수많은 자기 얼굴이 내걸렸다. 자화상들이다.

몸이 굳은 듯한 34년 전 미대 신입생과 민중 해방 벽화 밑에서 결기 어린 표정을 지은 청년 활동가의 자태가 먼저 나타났다. 교도소 독방에서 책을 탐독하는 양심수 작가, 꼬물거리는 선과 면 속에서 각 잡힌 표정을 짓는 30대 작가의 모습도 지나간다. 수묵 선으로 추상화한 40대 실험 작가의 전위적 용모가 있는가 하면, 분홍빛 띤 얼굴로 새롭게 각오를 다지는 50대 작가가 있고, 정갈한 눈빛으로 미래를 보는 신혼 시절 잘생긴 얼굴도 겹친다.

제각기 다른 표정과 분위기를 띠고 배열된 얼굴은 34년간 뒤바뀐 시대상을 증언하는 기록이다. 하늘의 뜻을 아는 지천명의 나이를 넘긴 작가에겐 자기 내면과 독대하며 자의식을 쌓은 자취이기도 하다. 그는 1986년 4월 미대 입학 뒤 처음 그린 유화 자화상과 한 달여 전 전시를 앞두고 작업한 사실적 자화상을 번갈아 바라보면서 "지금 보니 어째 두 그림이 비슷하게 통하는 것 같다"며 웃었다.

서울 인왕산 자락에 자리 잡은 부암동 자하미술관 2층에 작가의 자화상 20여 점이 내걸렸다. 지난달 29일 같은 곳에서 개막한 작가의 열세 번째 개인전 '꽃밭의 역사'는 근래 미술판에서 보기 드물게 작가의 미술 인생을 시대상 속에 집약한 자화상을 보여준다. 80~90년대 '가는 패' 등의 현장 미술 단체에서 활동하면서 변혁 운동에 몸담았다가 90년대 중반 이후 386세대의 변화하는 시대인식과 감수성을 화폭에 옮겼던 작가가 1986년 대학 신입생 때부터 올해까지 30여 년간 자신의 얼굴을 그린 자화상 작품을 선보인 것이다.

예로부터 자화상은 작가의 내면과 정체성을 표현함과 동시에 붓질 수련을 하기 위한 단골 소재로 쓰였다. 하지만 남을 의식한 그림이 아니라 전시장에 도드라지게 내걸지 않는 것이 보통이다. 더욱이 최근에는 영상 미디어와 팝아트 등이 주류를 이루면서 전시장에서 더 찾아보기가 힘들었던 터다. 이번 전시는 작가의 이력들을 보여주는 자화상만으로 한 층을 채워 시대와 작가

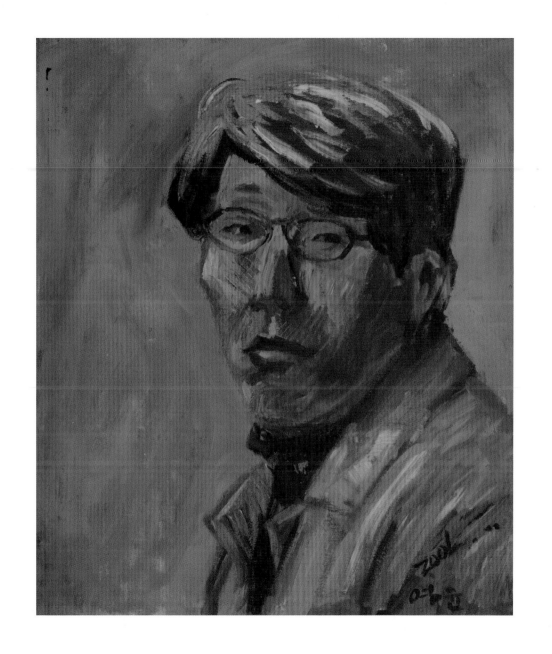

자화상 겨울
acrylic on canvas
53×72cm
2001

의 삶을 오롯이 비추어 보여주는 드문 사례다.

자화상 사이엔 작업실의 보랏빛 정경을 담은 그림과 술자리 탁자에 엎어진 동료를 위에서 내려다본 90년대 말 그림이 함께 걸렸는데, 사실상 자화상과 같은 성격의 그림이다. 1층에는 90년대 초반 현장 미술 활동을 할 때부터 시작해, 조직이 해체되고 2000년대에 접어들어 사회의 여러 현안에 대해 회화적으로 발언한 크고 작은 작품도 회고전의 얼개로 살펴볼 수 있다. 특히 2017년부터 두드러진 보랏빛 색조의 화면에 제주 강정마을 공사 현장을 한라산 중심의 부감법 구도로 펼친 대작 <꽃밭의 역사, 강정>(2020)이 눈에 띈다. 위층의 자화상과 직접적인 연관성은 없지만, 자화상에 표출된 작가의식과 기법이 한데 어울려 나타난 역사 풍경화다.

작가는 말한다. "자화상을 그리려고 거울을 보면 늘 자유로워졌어요. 남의 시선에 구애받지 않고 나와 만나는 시간이라 집요하게 계속 나를 그렸지요. 자신을 그리면서 존재를 물어봐야 작가 아니냐는 신념이 지금까지 전업 작가로서 살아온 힘이 된 것 같습니다."

한겨레, 2020. 05. 21
노형석 기자

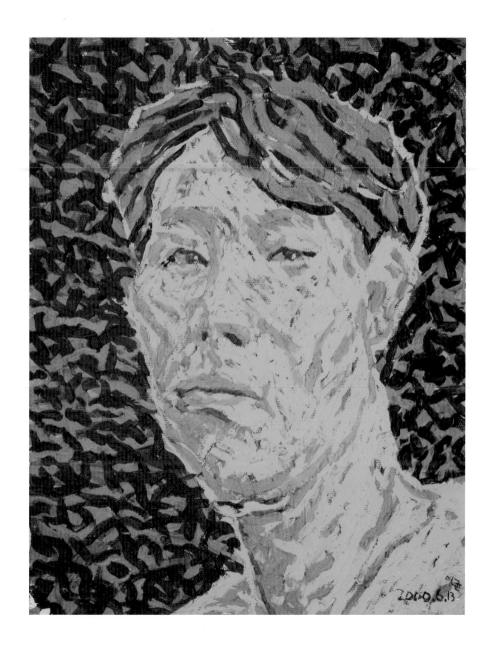

녹색 자화상
acrylic on canvas
55×40cm
2001

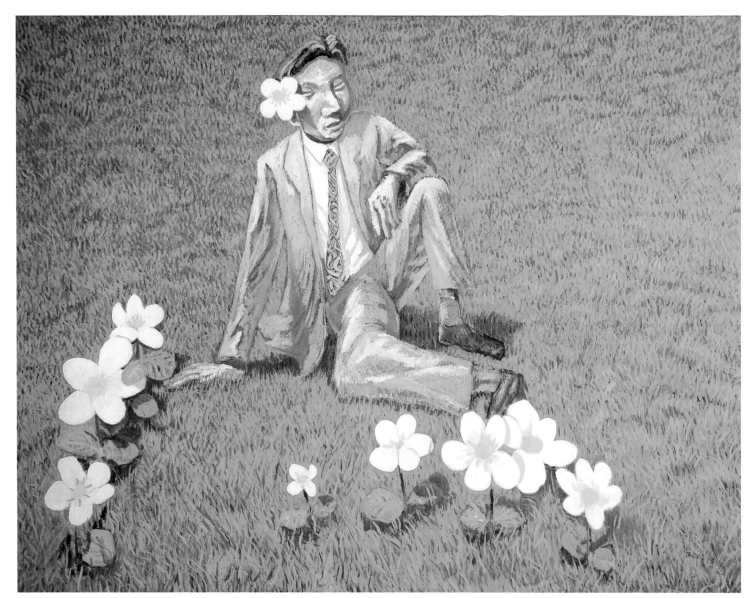

때론 나도 우아해지고 싶다 벌레를 보면 악 하고 소리도 지르고 더운날 치마도 입고 하지만 밥하고 설거지만 빼고 acrylic on canvas 113×145cm 2004

철쭉 지다. 그리고 풀
acrylic on canvas
80×116cm
1998

능곡 시영 집 뒷산 oil on canvas 60×73cm 2001

나랑놀자 acrylic on canvas 130×162cm 2001

물난초1 oil on canvas 45×36cm 1999

물난초1 oil on canvas 45×36cm 1999

물난초2 oil on canvas 45×36cm 1999

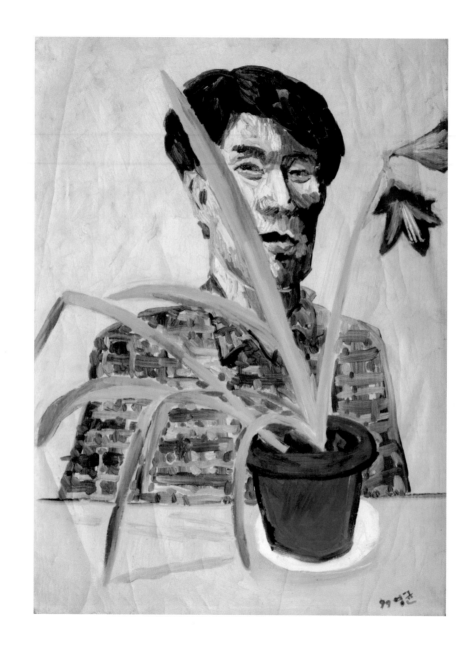

난초 사이 자화상
oil on canvas
53×72cm
1999

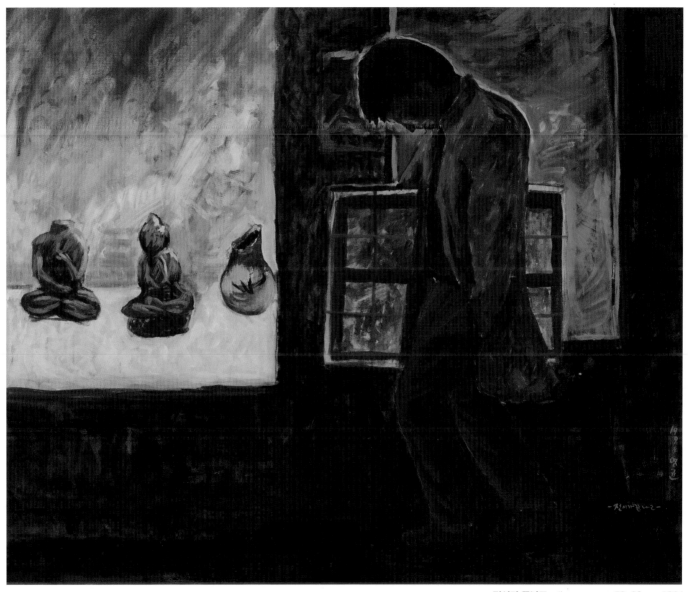

전시가 끝나고 oil on canvas 72×90cm 1994

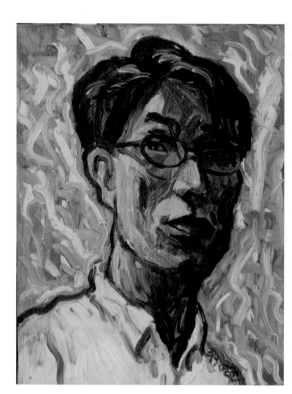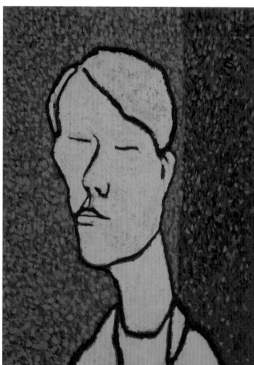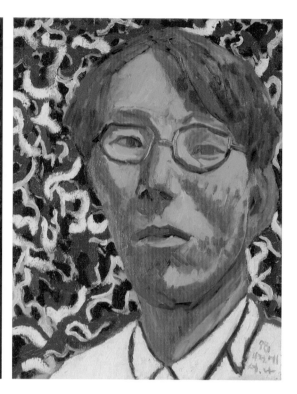

은행지구에서 oil on canvas 45×36cm 1999
노랑얼굴 oil on canvas 53×72cm 1996
자화상 oil on canvas 45×53cm 1998

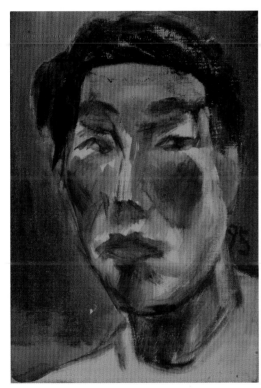 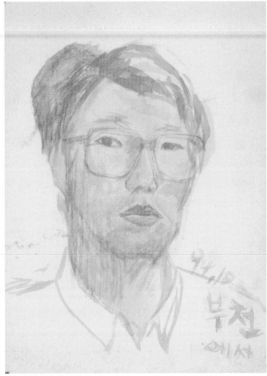 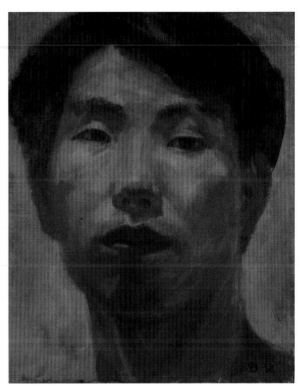

자화상 부천에서 oil on canvas 30×21cm 1995
자화상 acrylic on paper 50×30cm 1994
자화상 부천에서 oil on canvas 30×21cm 1993

아파트
acrylic on canvas
56×134cm
1996

광주 10주기 도청앞 pencil on paper 30×21cm 1990

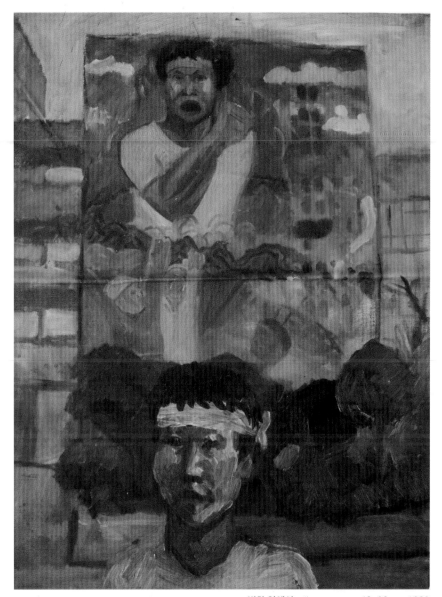

벽화 앞에서 oil on canvas 40×30cm 1989

자화상 1987년 친구가 적어넣어은 낙서
oil on canvas
97×60cm
1991

자화상 여름
watercolor on paper
50×30cm
1986

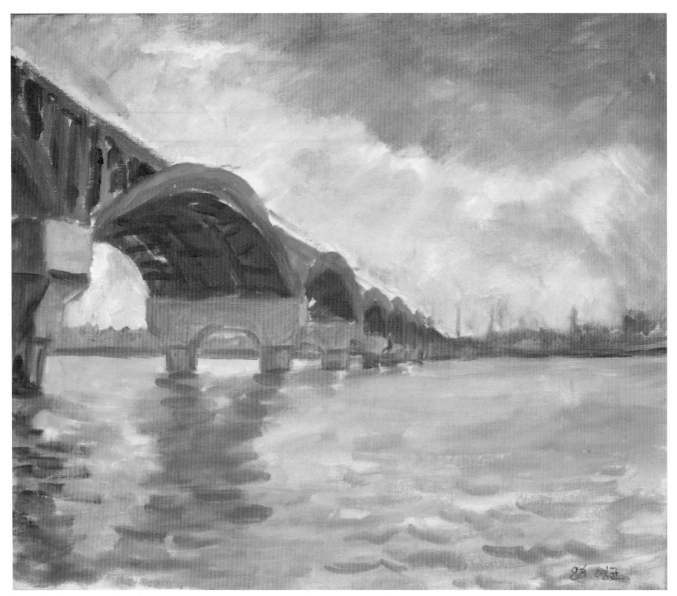

양화대교 oil on canvas 45×53cm 1986

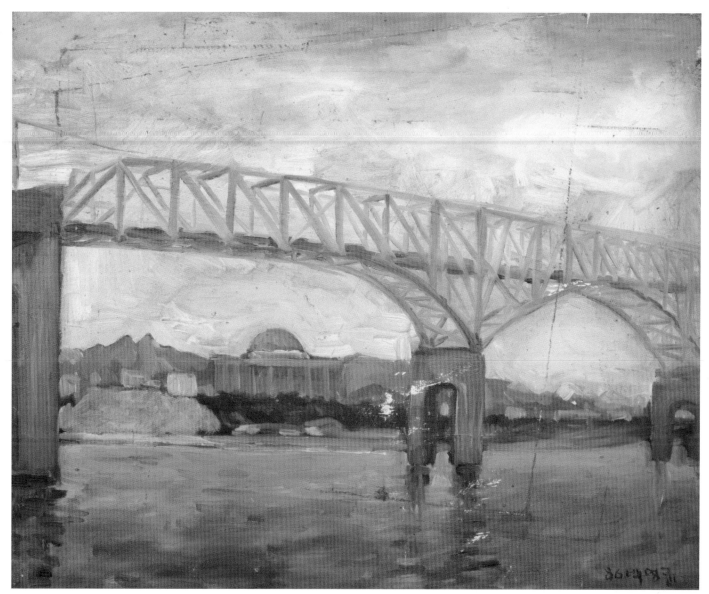

당산철교 oil on canvas 45×53cm 1986

한강에서 oil on canvas 53×33cm 1986

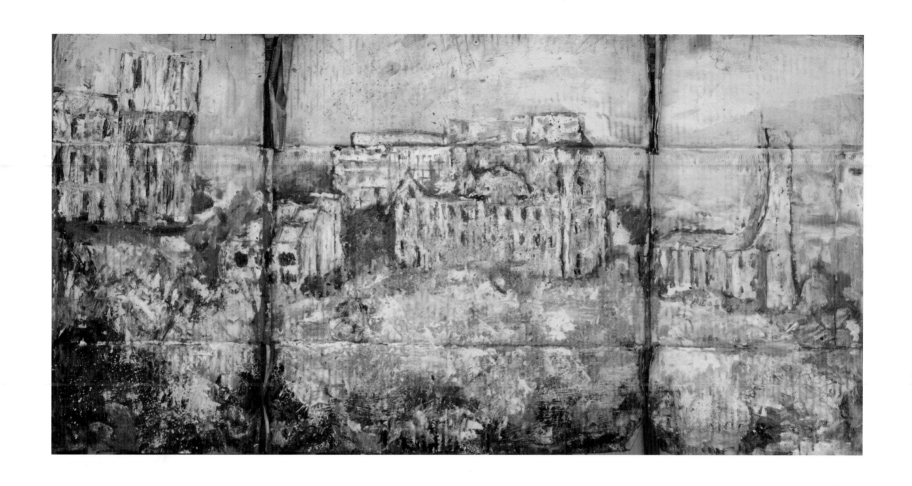

희수와 벗꽃 oil on paper 40×75cm 1987

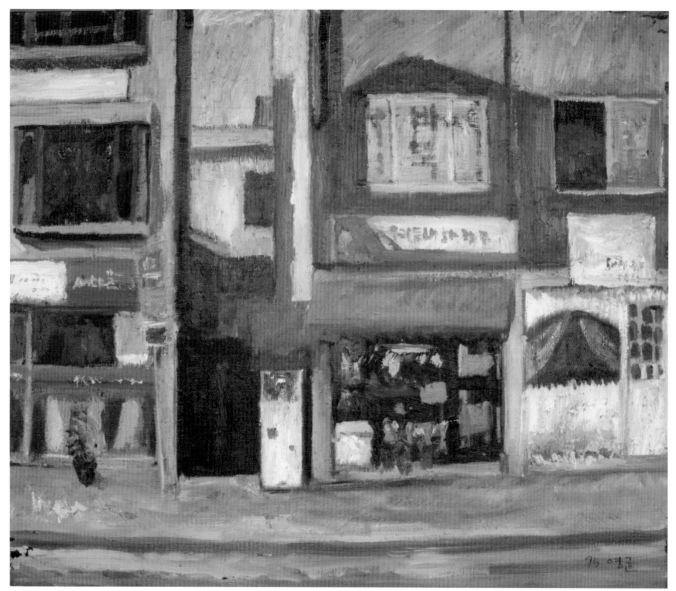

송내동 oil on canvas 45×53cm 1995

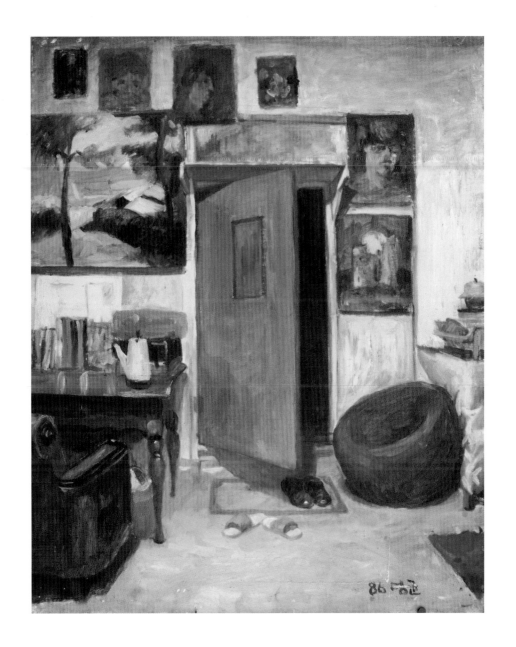

합정동 작업실
oil on canvas
66×53cm
1986

그곳에서 우리가 있는 이곳까지

김종길(미술평론가)

- 박영균의 '빛나는' 미술과 현실주의 상상력

"현실의식의 능동성은 치열한 역사적 체험에서 그 절정에 이른다."
_ 「현실동인 제1선언문」(1969)에서

"예술이 주술呪術과 결합되었다고 해서 그것을 부정하는 것은 잘못이다."
_ 오윤, 「미술적 상상력과 세계의 확대」(1985)에서

박영균은 1980년대 후반 서울 미술운동 집단 '가는 패' 활동을 시작으로 미술운동에 뛰어들었다. 창립회원들은 선언문에서 "전시장에서 행해지는 소통의 한계, 내용과 형식을 일치시키지 못한 관념성의 한계, 역할분담이 안 된 상태에서의 소집단이나 동인에 의한 대중성 획득의 한계 등이 미술운동의 과제"라고 판단한 뒤, "이동전을 통하여 우리가 찾아갈 바를 배움터 · 일터 · 장터 · 싸움터에서 민중의 삶에 섞여져 민중과 함께 싸우는 동참자의 역할을 할 것"을 결의했다.

그들은 1987년 <상계동 철거민 지원을 위한 가는 패 열림전>을 시작으로 농촌 장터 순회전을 기획했고,[1] 마을벽화 · 공장벽화 · 판화나눔 · 벽보선전 그리고 걸개그림을 제작하고 전시했다. 걸개그림 <노동자>(1988)는 전태일 열사의 정신을 계승하기 위한 첫 전국 노동자대회를 위해 제작되었는데, 1980년대 후반 수없이 제작된 걸개그림의 한 전형을 창조한 것으로 평가되고 있다. 그는 이 무렵, '가는 패'가 '서울민족민중미술운동연합(서미련)'으로 조직이 개편될 때 합류했다.

이번 전시의 가장 앞자리에 걸린 작품들은 바로 그 시기의 것이다. 그는 "날로 커지는 민주화 열기와 군중에 영향을 미치는 예술 활동이 두려웠을까? 당국은 서미련을 이적 단체로 만들어 12명의 예술가들을 구속하였다(서미련이적단체사건). 이 사건 이후, 분하고 억울한 것들을 기록한 그림 몇 작품으로 소환시켰다. 그때 그림 속 모델들이 미술활동을 함께 했던 친구들"이라 밝히고 있다. <벽보선전전>, <유치장에서 파병 반대>(이상 1990)에 등장하는 인물이 그들일 터. 게다가 그는 이때 영향을 받은 '북한 미술'에 대해서도 덤덤하게 고백한다. "그 미학에 동의하지는 않지만 그동안 남한 미술이 사회와 동떨어진 예술 지상주의 미술교육과 미술 풍토에 반발이 컸고 북쪽의 민족적 형식을 차용한 조선화의 리얼리즘 형식이 당시 나와 미술 운동을 하는 청년들에게 영향"을 주었다고 말하고 있는 것.

1989년 작품 <벽화 앞에서>를 시작으로 1993년 작품 <명동성당 단식하는 사람>까지의 작품들은 그가 현실의 치열한 내부였

1 '가는 패'는 1987년 1월 결성되었고, 그 해 3월 <상계동 철거민 지원을 위한 가는 패 열림전>을 시작으로 본격적인 활동을 펼쳤다.

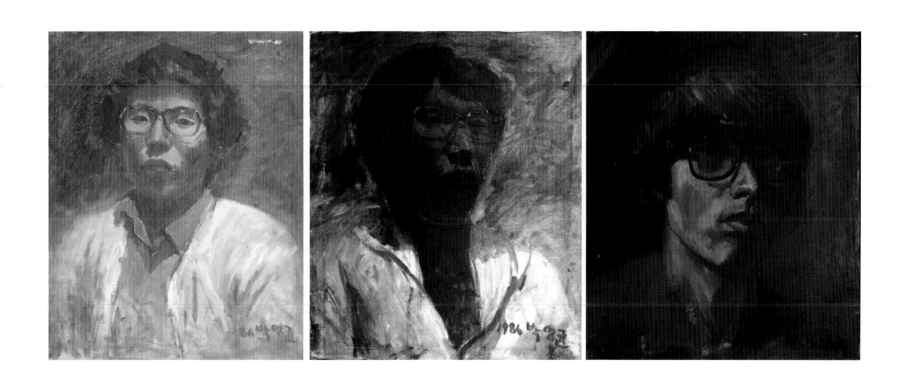

가을 자화상 1986 oil on canvas 55×40cm 1986
가을 자화상 1986 oil on canvas 55×40cm 1986
자화상 봄날 oil on canvas 56×45cm 1986

던 '(투쟁)현장'을 기록한 작품들이다. 시대의 목격자, 증언자, 기록자로서의 회화적 위치는 작품의 심미적 깊이나 미술의 미학적 수월성보다 먼저였고, '시대'와 '현실'이라는 미학적 리얼리티는 사회변혁론과 맞붙어서 혁명의 미학이 되어야 했으므로. 그는 두텁지 않게, 맑고 부드럽게 그러면서도 혁명적 낭만주의의 형식과 내용을 투영시켰다. 그러나 1994년 2월 국립현대미술관에서 열린 <민중미술 15년: 1980-1994>전은 그 모든 운동과 행동과 창작과 변혁에 종지부를 찍었다. 그 이전에 민미련(전국민족민중미술운동전국연합)이 해체했고, 미술운동의 아지트였던 그림마당 · 민도 문을 닫았다. 그는 현장에서 집으로 돌아갔다.

<86학번 김대리>(1996)는 그 또래의 청년들이 어떤 삶을 이어가야 했는지를 상징적으로 보여준다. 2003년 작품 <살찐 소파의 일기5>로 그 시기를 유추할 수 있을 터인데, 시인 황지우는 같은 제목의 시에서 "하루가 또 이렇게 나에게 왔다./ 지겨운 식사, 그렇지만 밥을 먹으니까 밥이 먹고 싶어 졌다./ 그 짐승도 그랬을 것이다 ; 삶에 대한 想起, 그것에 의해/ 요즘 나는 살아 있다."[2]라고 묘사하고 있다. 시는 이어진다. "비참할 정도로 나는 편하다; 나는 아침에 일어나 이빨 닦고/ 세수하고, 식탁에 앉아서 아침밥 먹고,/ 물로 입 안을 헹구고, (이 사이에 낀 찌꺼기들을 양치질하듯/ 볼을 움직여 물로 헹구는 요란한 소리를 아내는 싫어했다./ 내가 자꾸 비천해져 간다고 주의를 주었다.)/ 나는 소파에 앉았다." 시대, 역사, 현실, 투쟁, 온몸, 현장, 단식, 구속, 외침, 단일대오, 가두행진, 학출, 혁명…. 이런 언어와 구호들은 빠르게 식어갔고, 집으로 돌아간, 아니 직장으로 학교로 유학으로 도서관으로 학원으로 공사장으로 뿔뿔이 흩어진 이들은 언제 그랬냐는 듯이 일상에 적응했다. 몸과 마음과 정신이 혼미했으나, 삶은 살아지는 시간들을 요구했다. 맞서야 할 적들이 사라진 자리에는 밀물처럼 신자유주의, 초자본주의, 세계화, 자유화 따위가 깊게 파고들었다.

'2000년'이라는 시대령時代嶺을 넘어가면서 그는 1980년대와 90년대를 성찰하는 깊은 숙고의 시간을 갖기 시작한 듯하다. <노랑 바위가 보이는 풍경-난 나를 모욕한 자를 늘 관대히 용서해 주었지. 하지만 내겐 명단이 있어>(2001)라는 긴 제목의 이 회화는 맑고 부드러우면서 두텁다. 가볍고 날렵하면서 깊다. 울울창창한 산봉우리, 불꽃으로 활활 거리는 벼랑에 서 있는 '나'. 거기에 단단히 뿌리박은 나무 한 그루. 어딘가에서 불어오는 바람. 다시, 다시 회화의 세계로 복귀하는 그가 '회화의 불꽃'이라는 '시천주侍天主'를 모시는 순간이랄까. 이 장면에 예수의 광야, 석가의 보리수, 수운의 용담정龍潭停이 얼비친다. 이후, 그의 회화는 전환기를 맞는다. 세계에 대한 재사유가 시작된 것이다.

이제 그의 세계는 눈앞의 현실만이 아니었다. 현실의 앞뒤를 꿰뚫어 세계의 실체가 무엇인지를 따져 물었다. 현장은 어디에나 있었으니까. 그의 방에도, 거리에도, 광장에도, 공장에도, 바닷가에도, 산에도, 갯벌에도 있었다. 그 삶으로 파고들어 뒤집기를 하지 않으면 안 되었다. 삶의 표면이 아니라 삶의 전체여야 했고, 사건과 사건들이 이어지는 현실의 단단한 구조를 통각적痛覺的으로 느끼지 않으면 도무지 파악이 되질 않았다. 그의 회화는, 다시, 그렇게 세계를 향한 미학적 무기가 되었다. 니체

2 황지우, 「살찐 소파에 대한 日記」에서

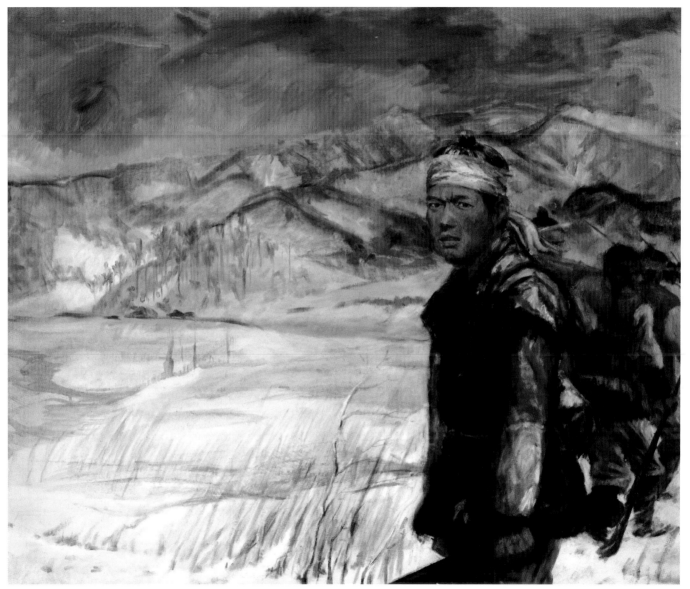

소년 동학군 입산 oil on canvas 90×72cm 1993

가 "생각은 도끼다"라고 했듯이 그는 "회화는 도끼다"를 선언하고 재등장했다. 나는 그 세계를 확인하고 싶었다. 출품작 중에서 몇 점을 골라 생각을 잇는다.

#1. <얼음의 눈물> : "그 빛나는 것이라니"[3]

전시를 위한 작업실 집담회가 끝나자 그는 출품 예정작을 하나씩 보여주었다.[4] 캔버스를 몇 개씩 잇고 펼쳐서 그린 그림들이 이쪽에서 저쪽으로 옮겨질 때마다 그가 참여하고 목격한 현실의 배경背景과 이면裏面이 드러났다. 그가 살아온 삶의 세계가 민낯의 구체적 현실이라면, 그의 회화는 그 현실과 맞선 미학적 배경(혹은 '마주 보기'의 우물면)이었고, 들통 난 속내였다. 그가 오랫동안 현실에 참여하고 맞서 왔다는 사실을 그의 작품들은 장엄한 회화적 서사로 묵묵히, 그러나 강렬하게 증언하고 있었다.

한쪽에 비켜서서, 수십 년 간 쌓아 올린 그 '증언'의 실체들과 감응하며 빠르게 읽어내려讀破 애썼다. 그러다가 불현듯 <얼음의 눈물>이 눈앞에 나타났다. 그 순간 생각의 앞뒤가 뚝 끊기더니 부서져 버렸다. 그림 속의 눈과 내 눈이 마주칠 때 온몸은 감전되었다. 증언의 외침들이 마음에서 맴돌며 비평의 상상적 얼개가 짜이는 순간이었는데, 삽시간에 흩어지고 말았다. 전율로 그만 얼빠진 벌거숭이가 되었던 것이다. 숭엄한 눈빛에 몸이 텅 비어서 빈탕이 된 꼴이랄까! 사람의 지식 따위로 덤벼들 수 없는 우주적 '얼숨'의 거대한 숭고가 턱 하니 거기 임해 있었다. 박영균의 회화가 당도한, 아니 도래시킨, 통시적 감각의 미학적 감흥이라니! 빛나는 신화적 영성이라니!

2015년 제주4·3미술제의 주제는 "얼음의 투명한 눈물"이었다.[5] 그 주제어는 시인 박남준의 <따뜻한 얼음>에서 따왔다. 시의 마지막 행들은 이렇다. "쫓기고 내몰린 것들을 껴안고 눈물지어 본/ 이들은 알 것이다/ 햇살 아래 녹아내린 얼음의 투명한 눈물자위를/ 아 몸을 다 바쳐서 피워내는 사랑이라니/ 그 빛나는 것이라니" 4·3을 생각하면 수많은 몸들이 스스로를 바쳐서 피워낸 얼음 눈물의 사랑이 떠올랐다. '따뜻한 얼음'이 주는 역설적 상징과 그 상징이 함축되어서 표현된 "얼음의 투명한 눈물자위"야말로 4·3이 새로운 미래를 열기 위한 치유의 시적 은유였으므로.

그로부터 5년이 지났고, <얼음의 눈물>은 그의 주제가 제주의 한 역사적 사건에서 전 지구적이고 우주적인 차원의 사건으로 커지고 넓어졌음을 보여주었다. 이데올로기의 참혹한 갈등과 폭력과 학살의 아수라 현실을 훌쩍 뛰어 넘어서 전 인류와 지구가 처한 치명적 위기에 가 닿은 것이다. 이상기온, 환경오염·파괴, 원전사고, 지구온난화 등의 돌이킬 수 없는 재앙들은 끔찍한 인류세人類世, Anthropocene의 뚜렷한 증좌들이지 않은가!

3　"그 빛나는 것이라니"는 박남준의 시 <따뜻한 얼음>의 마지막 행을 인용한 것이다.
4　2020년 11월 11일, 경기도 부천의 박영균 작업실에서 있었다. 박영균 작가를 비롯해 신용철 부산민주공원 학예실장, 최범 미술평론가, 양정애 연구자, 본인이 참석했고, 영상을 촬영하는 2명의 작가가 함께했다.
5　필자가 예술 감독이었고, 박영균 작가도 이 미술제에 함께 했다.

이 작품은 한 토템적 신神의 형상을 전면에 등장시킨다. 두 날개를 활짝 펴고 화면 밖의 현실을 향해 '이제 그만!' 혹은 '더 이상은 안 돼!'의 보이콧으로 맞서고 있다. 날개 뒤로 펼쳐진 푸른 보랏빛의 지구는 '얼음의 투명한 눈물자위'를 엿보이듯 오늘의 지구 상황을 그리되, 모든 것들이 다시 '빛나는 것'으로 되돌아가기 위한 '멈춤'의 순간이다. 부조화를 조화로 되돌리려는 이 숭고의 치유적 전환이 혜강 최한기가 말한 운화지기運化之氣요, 천지지기天地之氣의 활동 운화일 것이다.

토템은 "새桓因-여신女神-푸른 늑대"가 한 몸인데, 작가 스스로 창조한 형상이다. 그런데도 이 여신은 동북아시아 신화적 상징들로 풍부하다. 새를 '환인'으로 본 것은 랴오닝성遼寧省, 요동이라고 불린 옛 고조선 땅에서 발굴된 한 청동기 유물 때문이다. 돋을새김浮彫의 이 유물은 거대한 새二足鳥가 두 날개 밑으로 호랑이와 곰을 품고 있는 형국이다. 곰 뒤편에는 늑대가 기웃거린다.[6] 단군신화가 완벽하고, 게다가 여신女神이다. 본래 환인은 환웅의 아버지로 하늘님釋帝·天神·上帝이고,[7] '남신男神'이다. 단군을 낳은 웅녀, 주몽을 낳은 유화, 혁거세의 부인 알영이 있으나, 한반도에서 창세 여신은 거의 찾아볼 수 없다.

고조선으로 거슬러 올라가면, 시베리아에 '마멜디'가 있다. 창세신 고론타가 창조한 이 여신은 땅을 창조했다.[8] 새의 형상이고 남녀가 반반이며, 아버지 강과 어머니 강을 다스린다. 『도덕경』6장에는 '신비한 암컷'이자 '우주天地의 뿌리'인 '현빈玄牝'이 등장하는데, 박영균의 이 여신 이미지에서 흥미롭게도 그 상징들이 이어진다. 두 날개 끝에 태극이 휘몰아 돌아가고 있는 것을 보라.

푸른 늑대는 흰 사슴과 함께 몽골의 시조 신화다. 흰 사슴은 또 성스러운 치유의 신으로서 한라산 백록담白鹿潭: 흰 사슴 못과도 이어지니 사뭇 신기하지 않은가. 그 모든 기화氣化 작용으로 우리 앞에 나타난現示 여신이 두 눈 부릅뜨고 우리를 향해 '멈추라!'고, 사자후獅子吼의 큰 눈빛으로 가로막고 서있다. 여기가 아닌 저기에서. 현실계와 신화계의 사이에서. 차안此岸과 피안彼岸의 사이에서. 자칫, 그 차안과 피안도 없이 멸문의 구렁텅이로 빠질 수 있음을 경고하면서.

#2. <저기에서 내가 있는 이곳까지>, <이덕구 산전 가는 길>, <대한문 앞 꽃밭에 관한 리포트>, <꽃밭의 역사> : "과거·현재·미래의 인간운명의 전복과 장난과도 같은 생명 형태의 전화轉化 속에 숨어 있는 그 예리한 갈등을 요해了解하고, 그것을 군중운명의 역사적 변화와 파괴되고 건설되는 문명 발전의 필연적 법칙성을 표현하는 현대적 몽타주로 바꾸어 놓아야 한다."[9]

6 이 돋을새김 유물에 대해 신용하 교수는 『고조선 문명의 사회사』(지식산업사, 2018)에서 "요령성 평강지구에서 출토된 새토템족이 곰토템족, 범토템족, 이리 토템족을 휘하에 거느린 도안의 청동장식"이라고 풀었다.

7 『한국민족대백과』(한국학중앙연구원)에는 환인을 "桓'은 '한'의 전음(轉音)이고, '因'은 '임(님)'이다. 한은 고대음에 있어 신의 이름, 사람의 칭호, 족의 칭호, 위호(位號), 나라이름, 땅이름, 산이름 등에 사용되어 지고·최고·진리·완전·광명(태양)의 뜻을 가지고 있다."고 적고 있다.

8 「동북아 신화와 상징 비교연구-여신신화」, 문화체육관광부, 2007

9 인용구는 「현실동인 제1선언문」, 24쪽 참조.

이곳은 지극한 현실이다. 모순과 부조리가 판을 치고 거짓과 탐욕과 무지가 난무한다. 차안의 현실에서 정신 줄 놓치지 않고 사는 것은 어쩌면 겨우 사는 것이고, 견디는 것이며, 하루하루 투쟁하는 것인지 모른다. 더군다나 분단의 그늘진 자국마다 이데올로기 깃발을 쳐들고 목청을 높이는 대립으로 사건들은 날마다 일어서는데, 그에 더해서 뒤바뀌는 (나쁜)권력은 그런 크고 작은 사건들을 부추기고 때로 기획하는 짓도 서슴지 않는다.

그에게 작업실 바깥에서 일어나는 무수한 '여기저기'는 그런 그늘과 이데올로기와 탐욕과 부조리와 역사와 사건들이 한 데로 얽히고설켜서 뿡뿡 거리는 엉망진창이다. 그는 2010년을 전후로 그 현실의 진창을 거대한 회화적 몽타주로 새기기 시작했다. 그에게 여기와 저기는 이승저승이 아니고, 차안과 피안도 아니었다. 오롯이 이곳저곳에서 터지고 빠지고 깨지고 충돌하고 솟나는 쌩쌩한 현실일 뿐이었다. 그 기막힌 현실을 마주하지 않고서는 도무지 다른 그 무엇을 상상할 수 없었다. 회화는 그래서 여기저기 이곳저곳의 진창을 잇기 시작했다.

2014년의 <저기에서 내가 있는 이곳까지>는 한진중공업 사건의 현장(저곳)에서 그의 부천 작업실(이곳)까지를 이은 것이다. 사건은 영도조선소 생산직 노동자 400명을 정리해고하면서 시작됐고, 김진숙 민주노총 지도위원이 85호 크레인에서 고공농성에 돌입하자 전국에서 희망버스가 부산으로 향했다. 사건은 2010년에 터졌으나, 그는 수년을 사유하면서 그 사건이 불러일으킨 어떤 민중적 현상, 민중적 상황, 민중적 동요를 그리기 시작했다. 사건의 회화적 재현 따위로는 그 실체의 전모를 알 수 없었으므로.

사태는, 사건은 수많은 인과적 원인들이 응집되어서 터지는 것일 텐데, 그 원인의 맨 아랫자리에 1931년 을밀대에 올라가 고공농성을 편 강주룡이 있을 것이다. "우리는 49명 우리 파업단의 임금 감하를 크게 여기지는 않습니다. 이것이 결국은 평양의 2천3백 명 고무공장 직공의 임금 감하의 원인이 될 것이므로 우리는 죽기로서 반대하려는 것입니다. 2천3백 명 우리 동무의 살이 깎이지 않기 위하여 내 한 몸뚱이가 죽는 것은 아깝지 않습니다."**10** 그 뒤로 1971년 11월 13일 청계천 평화시장에서 근로기준법 화형식을 치르고 분신한 전태일이 있겠고, 또 그 뒤로는 1987년 노동자 대투쟁을 비롯해 헤아릴 수 없는 노동자들의 외침이 쌓이고 쌓였을 것이다. 그 외침의 '한바람'이 김진숙에 가 닿지 않았겠는가.**11** 회화는 그가 사건을 접한 작업실에서 부산역, 영도조선소, 그 사이사이, 무너진 현실과 다시 일으켜 세우는 현실, 그것들을 이어서 불고 불어오는 바람 무늬와 선들을 그리고 있다.

"불고 불어오는 바람 무늬와 선"은 무엇일까? 최근 10여 년간의 작품들에서 눈에 띄는 것은 사건의 회화적 몽타주만이 아니라, 어떤 바람·어떤 공기·어떤 숨·투명한 무늬, 그리고 불현듯 화면을 종횡무진하는 선들이 자주 등장한다는 점이다.

10 을밀대 지붕 위에서 강주룡이 한 연설 중.
11 지금 이 순간(2020년 12월 1일)에도 "금속노조 부산양산지부 한진중공업 해고 노동자 김진숙 지도위원의 복직을 촉구하며 무기한 단식 농성에 들어갔다"는 기사가 타전되고 있다.

<이덕구 산전 가는 길>의 '이덕구 산전山田'은 제주 4·3 유적지이다. '시안모루', '북받친밭'으로 알려진 사려니숲길 속의 그곳은 숲이 울창해서 한낮에도 걸어 들어가기 어려운 곳이다. 2014년, 갑오동학농민혁명 120주년이던 그 해, 필자는 예술 감독으로 그와 그 숲길을 걸었다. 이덕구는 4·3 당시 한라산으로 들어가 인민유격대 지대장으로 활동했고 후에 사령관으로 싸우다 죽었는데, 1949년 봄에 잠시 그 밭에 주둔했던 것. 움막을 지은 흔적, 음식을 해 먹던 무쇠 솥, 깨진 그릇들이 그대로 남아 있었다.

그는 그 숲길을 걷다가 누군가와 마주쳤다. 없이 있는 그 누군가와 마주했던 순간이 그에게 있었던 것이다. 역사의 저 건너편을 현실의 여기로 불러내어서 성성할 수는 있어도 어떤 실제의 그림자를 확연히 느끼거나 본다는 것은 예술가 샤먼이 아닌 이상 불가능한 일이다. 회화는 그래서 녹음 우렁찬 색색의 숲이 아닌 푸른 보랏빛 '그림자 풍경'이다. 하늘과 땅을 잇는 나무 세 그루가 밝은데, 흰 그늘의 한 여성이 중앙에 섰다. 그 위로 두 개의 빛이 환하다. 무쯔. 두 개의 영혼이 회오리로 휘몰아 가는 순간이 신 내림이요, 신을 받는接神 순간이니, 딱 그 순간에 직면한 것일 터.

그런데 그 무한의 한 찰나에서 그가 본 것은 숲을 둥둥 떠 다니는 바람 비닐 몇 개와 그것을 안은 여성이다. "불고 불어오는 바람 비닐"이 여기서도 등장한다. 숨 가득 불어넣어 터질 듯한 아주 얇고 가벼운 비닐 바람. 현실의 이면에 딱 붙어서 후경後景을 이루는 저 너머의 세계는 아주 없는 것은 아닐 것이다. 어쩌면 비닐 바람은 여기와 저 너머 사이를 흐르는 영묘한 기운靈氣이거나, 이 현실이 그나마 견디고 살아가는 숨구멍일지도 모를 일이다. 사려니숲의 산전을 흐르는 기운. 그가 회화로 드러내려 했던 핵심은 그게 아닐까.

<그 총알들 어디로 갔을까>의 숲도 그런 기운들이 전하는 하나의 전언이요, 공수일 것이다. 현기영은 『순이삼촌』에서 "당신은 그때 이미 죽은 사람이었다. 다만 삼십 년 전 그 옴팡 밭에서 구구식 총구에서 나간 총알이 삼십 년의 우여곡절 한 유예를 보내고 오늘에야 당신의 가슴 한복판을 꿰뚫었을 뿐이었다.(94쪽)"[12]라고 하지 않는가.

<대한문 앞 꽃밭에 관한 리포트>는 2014년부터 18년까지 5년 간 펼쳐진 한 꽃밭의 역사다. 대한문 앞의 자투리땅은 이쪽저쪽의 사람들이 서로 차지하며 싸운 투쟁지였다. 천막이 서고 농성이 일고 단식이 진행되었고, 삽시간에 철거되는 수모가 있은 뒤로 꽃밭이 들어섰다. 아주 작은 그 꽃밭은 접경지와 다르지 않아서 경찰이 에둘러 지키는 성지가 되었다. 이제는 어느 누구도 그 안에 무정부를 세울 수 없다. 사건의 발단은 토끼몰이 학살 진압에 있었다. 용산참사에서, 쌍용차 공장에서, 촛불에서 나쁜 권력은 '5월 광주'를 재현했다. 몽둥이를 들고 철거민들을, 노동자들을, 그리고 시민을, 아니 그들이 수호해야 할 국민을 내리쳤다. 폭력에 맞서기 위해 대한문 앞에 무정부를 세웠다. 그는 그 아름답고 숭고한 꽃밭(?)을 총천연색으로 그린 뒤, 참사의 장면들을 또한 그림자 현실로 몽타주 했다. 아, 그런데 이 그림에도 마치 쑤욱 빨려 들어오듯 휘황한 빛덩이가 토끼몰이를 하는 장면을 비추고 있다. 그리고 그 옆에 거대한 모뉴먼트처럼 플라스틱 하나가 떡 하니 자리 잡았다. 부재다. 없이 있는 그

12 현기영, 『순이 삼촌』, 창비, 2015.

들의 큰 자리다. 장면들은 폭력과 오체투지와 꽃밭과 애도와, 그 사이사이, 우리 현실 다공적 공간들과 장소들로 가득하다. 공간은 추상이고, 장소는 체험적 실재다.

'꽃밭'의 사유는 구럼비로 이어졌다. <꽃밭의 역사>는 구럼비의 역사다. 화면은 횡으로 펼쳐져서 장대한 한라산의 신비로운 초월적 풍경을 그리고 있다. 영속의 세월을 산 저 산이야말로 삶의 진실이요, 신화이며, 역사라는 듯이. 그런데 어느 순간 산하의 허리를 끊어서 그 밑동을 파헤치더니 1킬로미터 너럭바위를 깨부수기 시작했다. 생물권 보호구역으로 여럿 지정된 강정바다와 해안과 바위는 무참히 부서졌다. 그는 그 파괴의 장면들을 선홍빛 핏빛으로 새겼다. 부처는 깨닫고 난 뒤, 첫마디로 이것이 있으면 저것이 있고, 이것이 멸하면 저것이 멸한다고 했다. 연기緣起 아닌 것이 없다. 구럼비의 주검은 반드시 다른 아픔으로 우리에게 되돌아올 것이다.

#3. <자화상> : "그곳에서 이곳으로"

1987년에 그린 22살의 그를 본다. 안경을 쓰고 비스듬히 앉아 '나'를 보는 그와 마주한다. 그는 붉은 배경을 뒤로하고 앉았다. 어수룩하고, 결기도 있고, 불안하고, 기가 산 것도 아닌 한 청년이 있다. 마치 그는 언제나 그 자리에 있었다는 듯이 묵묵부답이다. 니체는 "우리를 부수고 바꿀 수 없는 생각이라면, 쓸데없다."라고 했다. 청년 박영균은 붓을 들고 현실로 뛰어 들어서 부수었다. 그의 몸과 붓은 하나의 사상이었고 투쟁이었다. 그러나 그가 현실의 바깥에서, 그러니까 현실의 가장자리로 돌아가 재사유한 현실의 실체는 단지 표면으로만 존재하는 것이 아니었다.

그는 배경과 이면의 부조리한 속내들이 서로 권력의 구조가 되어 스크럼 짜듯 카르텔을 이룬 현실과 마주했다. 민중, 민족, 분단, 노동, 통일, 민주, 독재 등의 구조가 표면의 그물망이라면 그 밑으로 자본/초자본, 식민/탈식민, 세계화/신자유, 이주/디아스포라 등이 가벼운 심층이고, 그 밑으로 더 내려가면 자연, 환경, 생태, 기후 등이 얽혀 있다. 그것들을 위아래로 관통하는 것들이 신화, 역사, 이승저승, 우주 등이다. 그는 세계의 구조와 회화의 구조를 사유하면서 그런 다층적이고 다원적인 시선의 미술로 나아가는 중이다.

그럼에도 불구하고 그의 회화는 언제나 '이곳'의 현실을 본다. 위에서 언급한 그 모든 개념어들은 지금 이곳의 차안을 위해서다. 차안의 현실에 피안을 도래시키지 않으면 미래는 없기 때문이다. 그곳이 아닌, 바로 이곳이 우리가 살아야 할 현실이고 세계이기 때문이다.

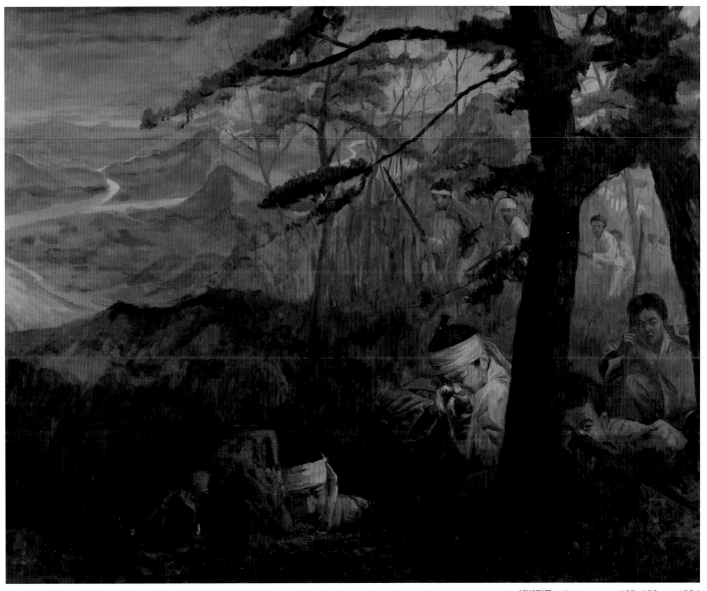

새벽전투 oil on canvas 165×133cm 1994

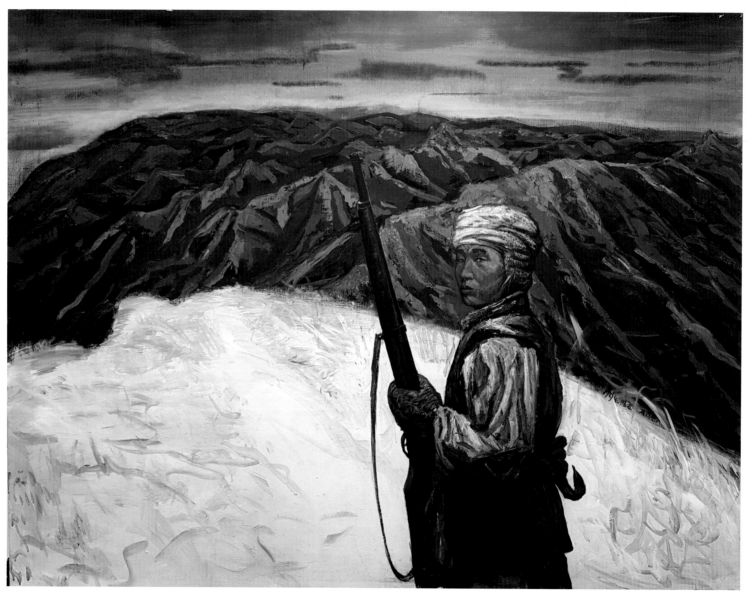

입산 oil on canvas 165×133cm 1994

엄마의 밭 acrylic on canvas 50×75cm 1999

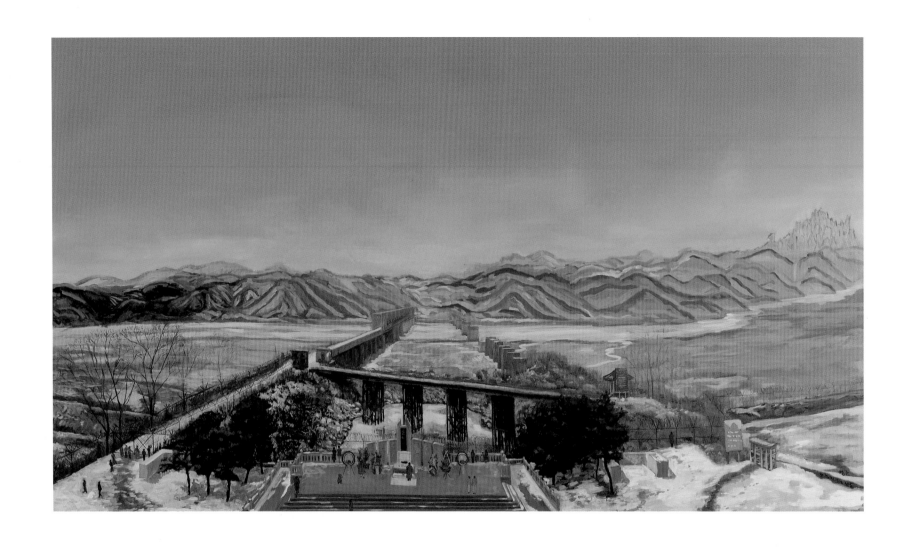

설날의 임진각 oil on canvas 240×136cm 1995 국립현대미술관 소장

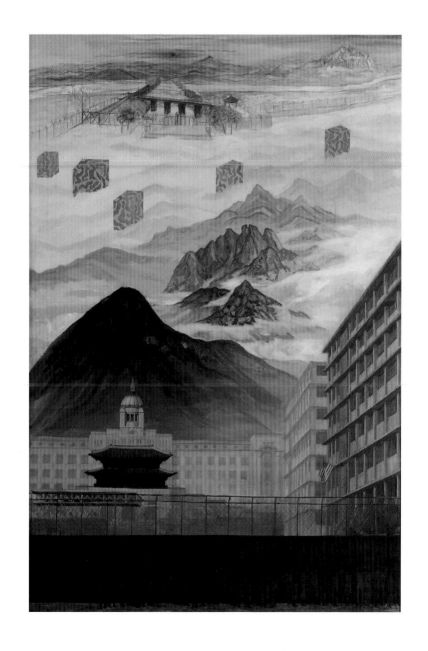

광화문1-비자를 받기 위해 줄을 선 사람들
oil on canvas
192×112cm
1996
국립현대미술관 소장

121

미국 대사관 비자를 받기 위해 줄을 선 사람들
oil on paper
40×72cm
1994

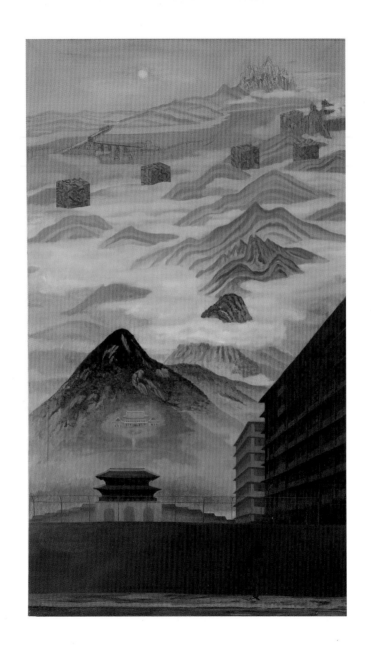

광화문 2-총독부가 헐리고
oil on canvas
192×112cm
1996
국립현대미술관 소장

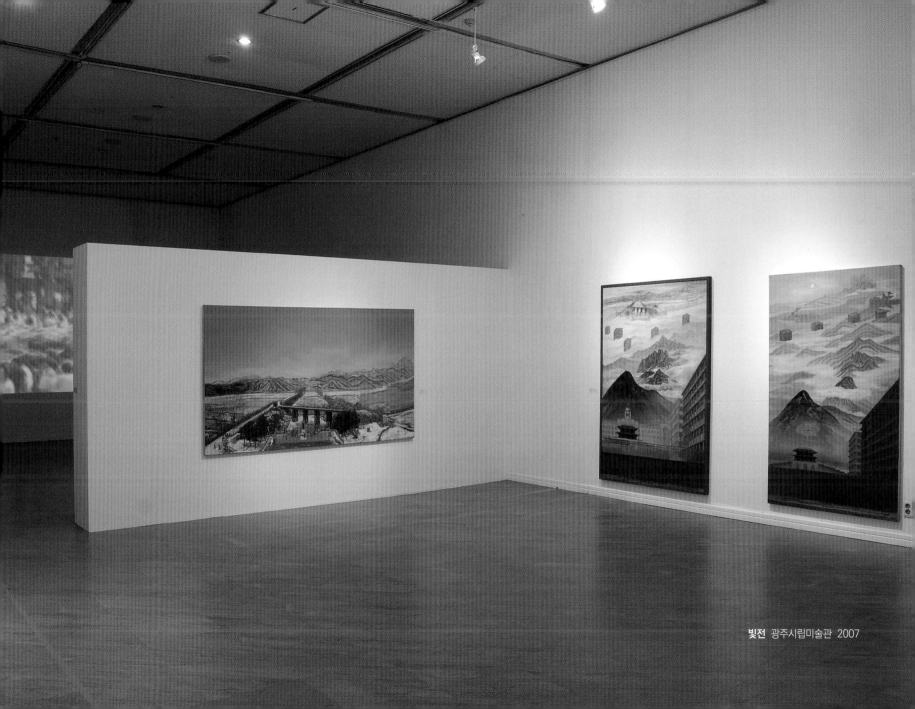

빛전 광주시립미술관 2007

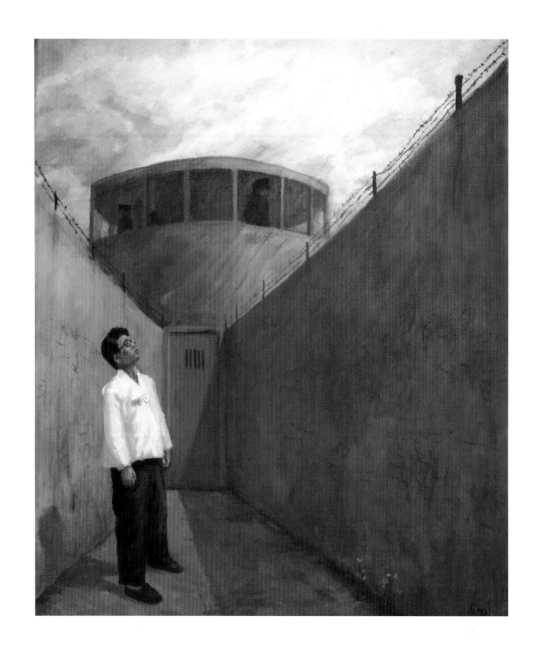

어느 양심수의 운동시간
oil on canvas
72×90cm
1992

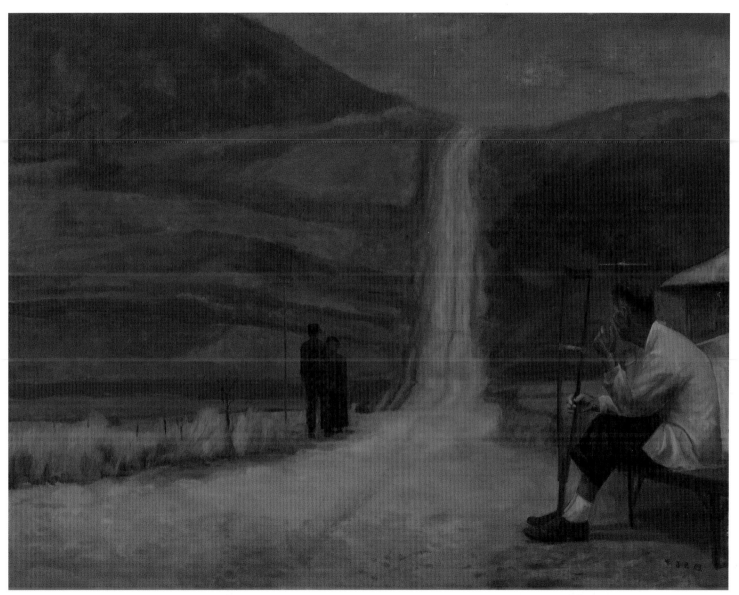

휴가 oil on canvas 130×162cm 1993

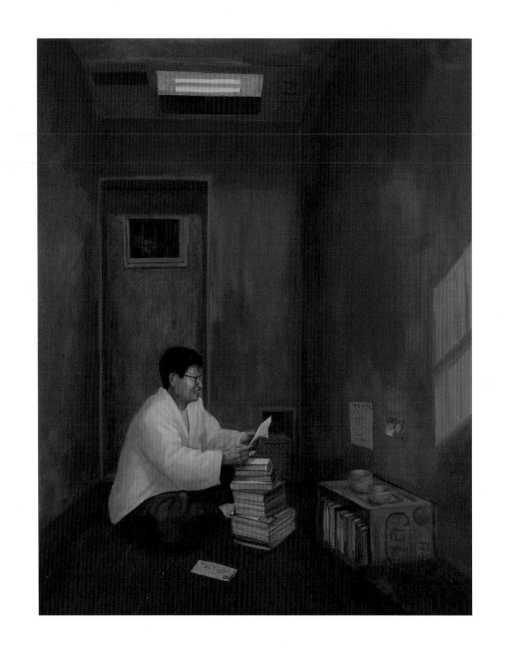

서울 구치소 편지
oil on canvas
97×60cm
1993

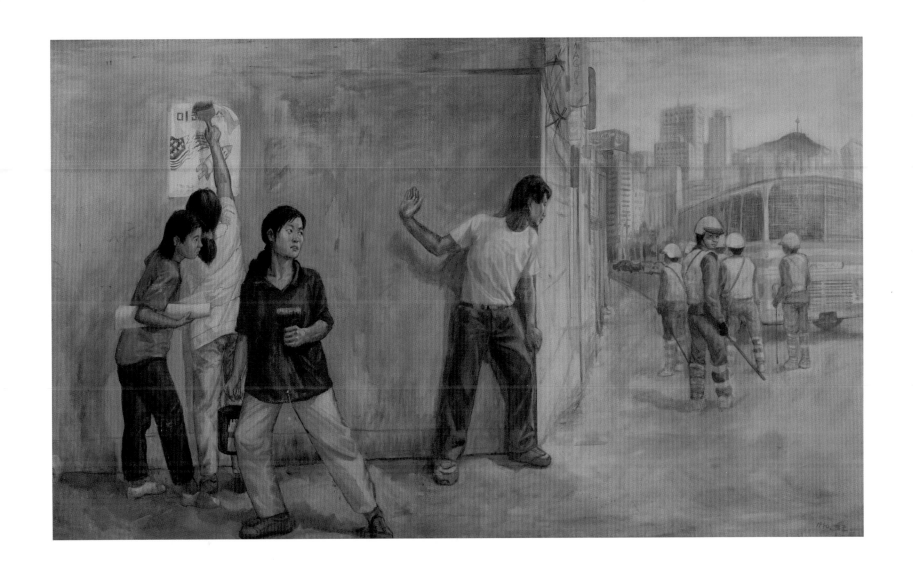

벽보선전전 oil on canvas 227x130cm 1990

돈암동 oil on canvas 60×73cm 1993

평화의 전당 oil on canvas 60×73cm 1987

평화의 전당 oil on canvas 45×53cm 1988

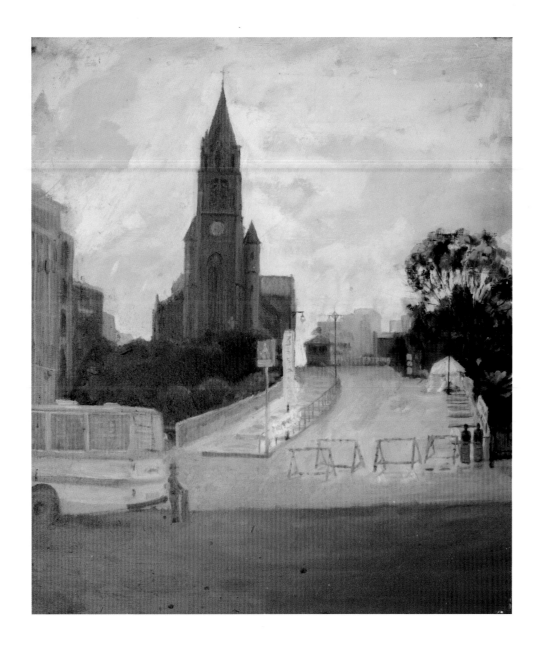

봉쇄된 명동성당
oil on canvas
45×53cm
1994

명동성당 oil on canvas 97×130cm 1993

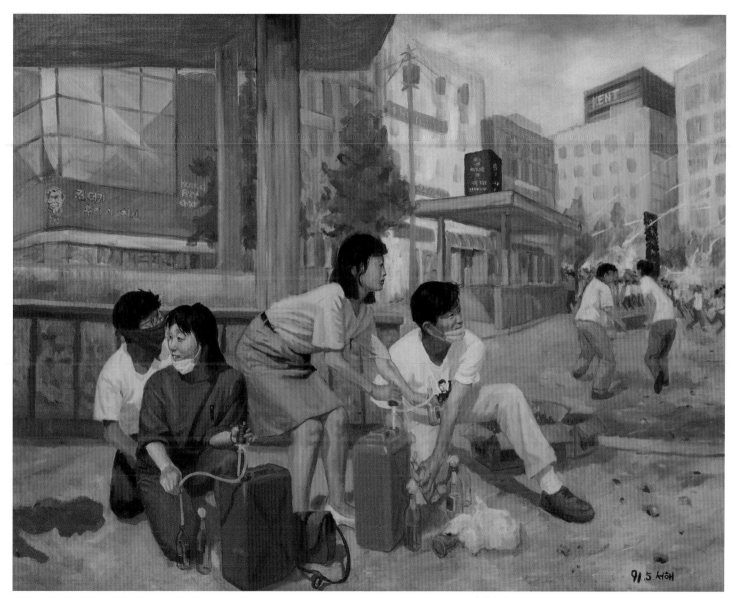

강경대 장례식날 이대 앞에서 oil on canvas 130×97cm 1991

유치장에서 파병 반대 oil on canvas 98×121cm 1990

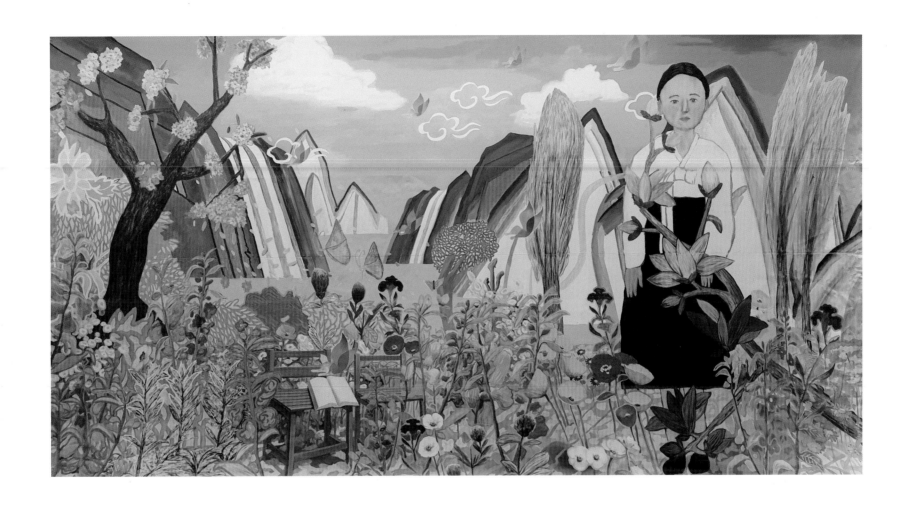

김복동 할머니 장례식 걸개그림-17살 고향의 언덕 acrylic on canvas 300×500cm 2019

박영균과 박영균 사이
<div align="right">최 범(미술평론가)</div>

- 후일담미술에서 '성찰적 리얼리즘'으로

-역사적 숭고와 사회적 풍경화

용광로에서 쏟아져 나온 쇳물처럼 붉은 물결이 네거리에 넘실거린다. 고층건물들로 둘러싸인 한 건물 위에 남자가 주머니에 손을 찔러 넣고 서있다. 작가 자신일까. 흰 셔츠 차림에 넥타이를 하고 있는 것으로 봐서는 회사원인 듯한데, 잘 모르겠다. 박영균의 2002년 작 <광장의 기억>은 2002년 월드컵 당시의 응원 열기를 포착한 것인데, 한국 미술에서는 보기 드문 장쾌한 스펙터클을 선사한다.

그런데 이 작품 속의 남자는 왠지 1987년 6월 항쟁 당시의 넥타이부대를 떠올리게 한다. 작가는 1987년의 넥타이부대가 2002년의 월드컵을 보면서 감개무량해하는 것을 표현한 것일까. 1987년과 2002년 사이의 15년 동안에 민주화와 스포츠 강국을 이룬 조국을 보면서 감흥에 젖어 있는 것일까. 그런데 남자의 표정이 묘하다. 흥분보다는 차라리 낯선 당혹감이랄까 어떤 씁쓸함이 느껴진다. 그렇다면 그가 느끼는 당혹감의 이유는 무엇일까.

검은 옷을 입은 남자가 높은 바위 위에 올라 등을 돌린 채 안개가 자욱하게 깔린 산 아래를 내려다보고 있다. 19세기 독일의 낭만주의 화가 카스파르 다비드 프리드리히의 <안개 바다 위의 방랑자>(1818)이다. 프리드리히는 종교적 엄숙함마저 느껴질 정도로 고독하면서도 신비한 분위기 속에서 자연의 숭고를 전시한다. 숭고는 주체의 인식을 압도하는 커다란 대상에게서 느끼는 특유의 미적 경험이다. 따라서 그것은 재현 불가능한 경험이기도 하다. 그러나 프리드리히의 낭만주의 회화는 북유럽 특유의 감성으로 숭고미를 표현해낸 최고의 사례로 꼽힌다.

프리드리히에게 자연이 숭고의 대상이라면 박영균에게는 역사가 숭고의 대상이다. 프리드리히에게는 위대한 자연이, 박영균에게는 거대한 역사가 주체의 인식을 넘어서는 숭고한 감정을 선사해주기 때문이다. 차이가 있다면 프리드리히의 숭고가 차가운 감성 속에 응결되어 있는데 반해, 박영균의 숭고는 용광로의 쇳물처럼 끓어 넘친다는 점이다. 프리드리히에게는 구름 안개의 바다雲海가, 박영균에게는 사람의 바다人海가 그렇다.

박영균의 그림은 회화적이다. 흔히 민중미술은 단조롭고 투박하다는 인상을 주는데, 박영균의 그림은 그렇지 않다. 빨강, 분

홍, 보라, 파랑 등의 자극적인(?) 색채가 자주 등장하는 그의 화면은 차라리 색기色氣가 느껴진다고 해도 과언이 아니다. 풍부한 색채와 터치로 그려진 그의 그림은 그래서 '픽처레스크picturesque'하다. 18-19세기 영국 풍경화에서 보듯이 '픽처레스크'는 말 그대로 '그림 같은 그림'으로서 자연의 풍광을 아름답게 그려낸 풍경화에 어울리는 개념이다.

박영균의 그림도 일종의 풍경화이다. 하지만 프리드리히의 숭고 회화나 영국 풍경화와 달리 박영균의 풍경화는 자연 풍경화가 아니다. 박영균의 풍경화는 '사회적 풍경화'이다. 그것은 그의 그림이 스틸 사진처럼 사회적 풍경을 하나의 프레임에 포착해낸 것에 가깝기 때문이다. 하지만 스틸이라고 하더라도 정물화처럼 정지되어 있는 것이 아니라 움베르토 보치오니의 미래파 회화처럼 강렬한 운동감을 보여준다. 화려한 색채와 운동감, 이것이 박영균식 사회적 풍경화의 양식적 특징이다. 이는 결국 그가 사회와 역사로부터 주체의 인식을 뛰어넘는 어떤 거대함을 느끼고 그것을 하나의 화면에 응축시킨 결과 빚어낸 역사적 숭고 회화의 모습인 것이다.

-386스러운, 너무나 386스러운. 그러나

박영균은 386스럽다. 그는 386세대 민중미술가의 전형이다. 어쩌면 그의 세계관은 386의 그것에서 한 치(?)도 벗어나지 않는지도 모른다. 그는 참으로 부지런하게 살아왔다. 실천적인 미술가로서 열심히 현실 참여도 하고 작품 제작도 해왔다. 촛불집회, 대추리, 통일, 4대강, 한진중공업, 강정마을, 소녀상, 소비사회 비판, 환경 문제... 1980년대 말 이후 그가 관심 갖지 않은 사회적 이슈는 찾기 어려울 정도로 그는 행동에서거 작업에서거 참 열심히 실천을 해온 것이 사실이다

그런 그에게 그림은 실천의 일환이다. 그는 민중미술가이고 리얼리즘 작가이다. 그런데 그의 그림은 리얼리즘 계열에 속하지만 그렇다고 해서 단순한 객관주의 회화는 아니다. 그의 그림에는 언제나 어떤 주체 또는 주관성이 개입되어 있다. 그것은 작가 자신이거나 어떤 인물 또는 인형이나 사물을 통해서 확인된다. 경우에 따라서는, 그림 내용과 직접 상관없는 형상이나 오브제가 등장하기도 하는데, 그것은 어쩌면 히치콕식의 (시선을 돌리기 위한) '맥거핀'이거나 '낯설게 하기' 일지도 모른다. '낯설게 하기'는 대상에 대한 주관적 몰입을 방해하기 위한 장치이지만 거꾸로 주관성의 개입을 통해 객관성을 교란시키기도 한다. 따라서 그에게 현실은 단지 객관적인 것이 아니라 주체에 의해 경험되고 관찰되고 매개된 현실이다. 많은 리얼리즘 계열 작가들이 객관적으로 규정된, 마치 하나의 정보와도 같은 현실을 별다른 성찰 없이(?) 그려왔다면, 박영균의 리얼리즘은 그렇지 않다. 그것은 철저히 매개된 객관이자 경험된 현실이다. 그것을 주재하는 것은 주체이다. 주체의 경험적 성찰이자 성찰적 경험이다.

1970년대 미국의 미술 평론가 톰 울프는『그려진 언어The Painted Word』라는 책에서 현대미술이 미술 담론의 도해圖解에 불과하다는 비판을 했었다. 서구의 현대미술과는 다르지만 민중미술도 많은 경우 '그려진 이념'으로서 이념의 단순한 도해에 지나지 않는 것이 많았다. 박영균의 그림이 그러한 '물화物化된' 리얼리즘과 궤를 달리 하는 것은 앞서 지적했듯이 주관성의 개입 때문이다. 현실은 주체 바깥에 객관적으로 존재한다. 그렇다고 해서 그러한 객관이 주체와 무관하게 독립적으로만 존재하는 것은 아니다. 현실은 객관적인 것만큼이나 주체에 의해 적극적으로 구성되는 것이기도 하기 때문이다. 박영균에게서 객관적 리얼리즘과 주관적 구성주의는 만난다. 그래서 박영균의 리얼리즘은 현실과 주체가 변증법적으로 상호작용하는 리얼리즘이다. 나는 이를 '성찰적 리얼리즘'이라고 부르고자 한다. <저기에서 내가 있는 이곳까지>(2012~14)와 <그곳으로부터 이곳으로>(2012) 등의 작업이 잘 보여준다.

-후일담 미술에서 '성찰적 리얼리즘'으로

"서른, 잔치는 끝났다"라고 누군가 말했을 때 박영균은 생각했을 것이다. 과연 그 잔치는 무엇이었던가, 하고. 객관적 현실에 대한 주관적 기억과 의식은 박영균의 그림을 우선 후일담 미술로 만든다. 하지만 박영균은 거기에서 멈추지 않고 그러한 기억과 의식에 물음을 던진다. 그것은 과연 명료한 현실이었느냐고. 여기에서 비로소 박영균식의 '성찰적 리얼리즘'이 솟아오른다.

1990년대 후일담 문학의 예광탄을 쏘아 올린 최영미의『서른, 잔치는 끝났다』의 표제작이 원래 <마지막 섹스의 추억>이었다는 잘 알려진 또는 잘 알려지지 않은 에피소드는 선정적 호기심을 넘어서 묘하게 뒤통수를 치는 것이 있다. 왜냐하면 '마지막 섹스'에 대한 기억은 발기불능의 현실에 대한 우회적 고발이자, 그래서 음란한 것이고 또 그래서 검열된 것이기 때문이다. 우리는 오로지 현실에 대한 발기불능을 통해서만 '마지막 섹스'를 회억回憶할 뿐이다. 사실 1990년대 전체가 1980년대의 후일담이라고 할 수 있는데, 86학번으로 90년대에 들어서 본격적인 작가 활동을 하게 된 박영균에게는 출발 자체가 후일담일 수밖에 없었던 것은 아닐까. 물론 80년대의 추억을 넘어서, 사회적 모순과 갈등은 여전했고 실천적인 과제들은 90년대와 2000년대에 들어서도 넘쳐났다.

달리 질문해보자. 박영균에서 현실과 현장은 어떻게 존재하는가. 그는 실천적인 미술가로서 언제나 현실의 현장에 있고자 했다. 그러나 점점 현실은 미디어를 통해서 경험하게 되고 그리하여 그에게는 점차 작업실이 현실의 현장이 되고 있다. <저기에

서... >와 <그곳으로부터...> 시리즈는 이러한 현실과 현장의 관계에 관한 물음이다. 무엇이고 현실이고 무엇이 현장인가. 사회적 투쟁의 현장과 나의 삶의 현장은 어떻게 다르고 어떤 관계를 가지고 있는가. 그래서 그는 사회적 현실과 자신의 삶의 현장 사이를 왕복한다. '쩌으기' 현실로부터 '여으기' 현장까지. 또는 '여으기' 현장으로부터 '쩌으기' 현실까지. 무엇이 더 중헌디?

또 하나, 이제 이러한 질문을 더 이상 피할 수 없는 이유의 하나는 386이 더 이상 '저항하는 주체'가 아니라 '지배하는 주체'가 되었다는 사실이다. 권력이 되어버린 386을 과거 민주화 운동 시기의 그들과 똑같이 볼 수는 없다. 그리하여 민중미술의 추억은 역사 속으로 사라지고, 자칫하면 그것은 그저 하나의 후일담 미술로 액자화 될 위기에 처했디. 아니, 이미 많은 민중미술이 액자가 되어 여기저기에 걸리고 있다. 이런 현실에서 박영균은 박영균을 본다. 개인적 자아 박영균은 사회적 자아 박영균을 본다. 박영균의 혼란은 계속된다. 민주화의 성취와 역설. 과연 그는 계속 386으로 살아갈 수 있을까.

어쩌면 우리는 그동안 민주화를 이루지 못한 것이 아니라 근대화를 이루지 못한 것이 아닐까. 민주화조차도 근대화의 하위 범주인 것을. 나는 박영균에게서 1980년대 질풍노도의 시대 이후를 사는 한 사람의 개인을 발견한다. 나 역시 그랬던 사람이기 때문이다. 서두에서 언급한 프리드리히의 방랑자는 높은 산 위에서 구름바다를 내려다보면서 비로소 자신을 주체(고독한 개인)로 깨닫게 된 것은 아니었을까. 역사적 숭고와 사회적 실천 앞에 선 박영균 역시 그렇게 해서 한 사람의 근대적 주체로 탄생한 것은 아니었을까. 어쩌면 근대화보다 민주화가 먼저 되어버린, 그리하여 민주주의가 전근대의 늪에 빠져버린, 그런 것이 진짜 문제인 것은 아닐까. 근대화되지 못한 사회의 민주화란 고작해야 감상적인 후일담의 대상에 지나지 않는 것을.

그래서 우리는 후일담 미술의 화자話者 박영균과 '성찰적 리얼리즘'의 화가 박영균을 달리 봐야 한다. 그래서 박영균과 박영균 사이를 봐야 한다. 386 작가 박영균과 성찰적 자의식의 소유자 박영균 사이에서만 오로지 시대정신의 균열과 우회적 접합을 발견할 수 있기 때문이다.

*박영균 개인전 <들여다 듣는 언덕>, 부산민주공원, 2020. 11. 21.~12. 31. 전시 서문

그때 박영균이 있었다[1]

<div style="text-align: right">양정애(미술이론)</div>

1. 들어가며

예술가가 작품을 하는 데 있어 자신의 위치를 스스로 객관화하는 것만큼 어려운 일이 있을까? 그가 속해 있는 여러 위치들을 객관적으로 보여준다는 것의 효과는 무엇일까? 예술가 스스로 자신이 속한 사회 공간에서의 여러 위치를 드러낼수록 그의 작품을 덜 객관적으로 보이게 하지는 않을까?

박영균의 작품에는 그가 서 '있던' 삶의 '현장'들이 있고, 현장의 대부분은 동시대 대한민국의 사회 역사적 순간들을 관통하고 있다. 궁극적으로 허구가 아닌 현실을 오브제로 삼는 이 다큐멘터리 안에서 작가 자신은 일종의 연출자가 되어 작품 안에 집어넣을 현실을 선택하고 편집한다. 그는 자신이 기록한 현실의 한 측면에 대해 관객을 특정한 시각으로 설득시키기 위해 작품 속에서 여러 가지 방식으로 등장한다. 때로는 작품 뒤에서 현실을 해설해 주는 주체로, 때로는 작품 한 구석에서 현실을 관망하는 주체로, 때로는 작품 안에 등장한 또 다른 대상들과 상호작용하는 주체로, 때로는 그러한 현실에 개입하고 있는 자신의 실체를 솔직하게 드러내고 끊임없이 성찰하는 주체로 말이다.[2] 이데올로기를 긍정하면서 예술의 자율성을 추구하려 했기에 따라다닐 수밖에 없는 질문들 –이게 가능하기나 한 일일까?- 에 그는 작품 안에서 자신의 위치를 어디에 두는지를 보여주는 방식으로 대답한다.

광화문 한복판에 서서 "난 나를 모욕한 자를 늘 관대히 용서해 주었지. 하지만 내겐 명단이 있어"[그림 1]를 외치는 작가를 보며, 명단의 구체적 대상을 물었다. 작가는 블랙리스트, 검찰개혁, 모피아(Mofia), 핵피아(원전마피아) 등 우리 사회 곳곳의 고질적으로 바뀌지 않는 적폐 세력에 대한 답답함을 언급하는데, 그 앞에서 소위 진보적 세계를 둘러싼 믿음과 변절, 그리고 현실 속에서 부정할 수 없는 욕망과 혼동을 떠올렸다면 너무 냉혹한 것일까. 이 글은 세대 담론으로 거칠게 표현하자면, IMF 이후 가속화된 신자유주의 시대를 겪으며 냉소에 익숙한 이후 세대의 시선으로 민주화 주체이자 격동의 역사를 경험한 386세대 작가의 다소 낭만적으로까지 보이기도 하는 작품 속 세상에 대해 계속해서 질문을 던지고 이해해 나가는 과정의 기록이라 하겠다. 그의

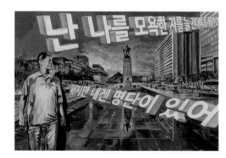

[그림 1]
박영균, 〈난 나를 모욕한 자를 늘 관대히
용서해 주었지 하지만 내겐 명단이 있어 Ⅲ〉,
acrylic on canvas, 97×145cm, 2018

1 본 제목은 제2차 세계대전을 배경으로 한 한스 페터 리히터의 소설 『그때 프리드리히가 있었다』를 차용하였다. 소설 속에서는 독일인 소년 '나'의 눈으로 유태인 친구 프리드리히가 겪었던 고통의 역사를 증거한다.
2 Bill Nichols(1983), "Documentary Modes of Representation"(『Representing Reality』) 참조

삶의 변곡점마다 그가 어떻게 예술을 통해 자기를 객관화할 수밖에 없었고 그것을 어떤 방식으로 드러냈는지를 읽어나가는 행위가 어쩌면 오히려 한 명의 386세대의 인물이 아닌 예술가로서 또렷하게 바라보는 길일 수 있음을 생각해 본다.

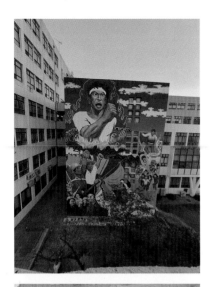

2. "중간에 친구를 만난 거지. 그런데 그 길동무들이 꽤 괜찮은 사람이었어": 1980년대 말-90년대의 현장

> "현상 활동 시기는 본인에게 낳은 교훈과 미술이 사회에서 어떻게 소통할 것이냐, 어떻게 보여지는가에 대한 고민을 하게 했다. 대학 3학년 시기에 가슴에 와닿았던 '예술의 표현은 삶에 있다'는, 이 간결한 이야기는 충격적이었고 그 충격에 대한 실천으로써 현장미술 활동을 하게 되었다. 이러한 결과로써 본인의 창작에 있어서도 리얼리티는 삶을 중심에 둔 소통과 형식에 대한 고민을 더욱 확장시켜주었고, 작가로서의 객관성 또한 획득하게 된 소중한 시간이었다."[3]

박영균은 자신의 작품을 스스로 분석한 이 글에서 현장미술 활동의 시기를 1990년에서 1996년까지로 구분하고 있다. 1980년대 후반 우연히 멕시코 벽화집을 접하고 예술의 다른 세계를 본 박영균은 서울지역 미술대학생 중심의 '대학미술운동연합'(학미련, 1988)과 대학 내 미술패 '쪽빛'을 조직(1989년)하고 많은 벽화를 그렸다.[4] 그 중 대표적인 작업이 자신의 모교인 경희대학교 문리대학 벽에 그려진 <해방(청년)> 벽화이다. 백두산을 배경으로 민중의 건강한 삶의 모습을 대학 내 가장 치열한 운동공간에 표현한 작품이다.[5] 당시 선전선동의 도구로서의 민중미술 계열에 영향을 받은, 전형적인 노동자·농민상을 도상으로 택한 이 공동작업[그림 2] 속에서 당연하게도 예술가 개인의 독자성singularity은 찾아보기 힘들지만, 같은 시기 그린 벽화 앞에 흰 머리띠를 두른 자신의 모습을 삽입한 <벽화 앞에서>[그림 3] 속에서는 그림 그리는 예술가 주체로서의 정체성을 숨길 수 없는 박영균의 의지가 드러난다.

대학을 졸업한 박영균은 소집단 미술운동단체 '가는패'에 들어갔다. '가는패'는 '서울민족민중미술운동연합'(서미련)으로 확대 개편하여 활동하였고, 서미련 활동의 연장선상에서 박영균은 서미련이적단체 사건으로 구속된 12명의 예술가들 중 한 명

[그림 2] 미술패 '쪽빛', <해방(청년)>,
　　　　경희대 벽화, 17x11m, 1989/2017
[그림 3] 박영균, <벽화 앞에서>,
　　　　캔버스에 유채, 40×30cm, 1989

3 박영균(2002), 「서정적 자아로 본 세대 정체성에 관한 표현의 연구: 본인의 작품을 중심으로」, 『경희대학교 대학원 석사학위논문』, p.12
4 장경화(2012), 『오월의 미학, 뜨거운 가슴이 여는 새벽』(서울: 21세기북스), p.316 참조 재작성
5 1989년 7월 5일 한겨레 기사 참조

이 되었다. 그는 6개월의 옥고와 함께 집행유예 2년을 선고(1990)받았다.[6] 이 무렵 그린 것들이 <벽보 선전전>(1990), <유치장에서 (1차 이라크전쟁 파병반대)>(1990), <강경대 장례식 날, 이대 앞에서>(1992), <명동성당>(1993)과 같은 북한 미술에 영향을 받은 리얼리즘 구상화 작업들이다. 그중 저편에 서성대는 백골단을 망보면서 골목 모퉁이에서 벽보를 붙이고 있는 순간의 긴장을 포착한 그림[7] <벽보 선전전>은 기법적으로는 사실적 묘사에 중심을 둔 사회주의 혁명 도구로서의 북한 미술에 영향을 받은 작업이자, 구도와 내용적으로는 당시 적극적으로 교류하며 현장 운동을 함께 했던 '광주시각매체연구회'의 홍성담의 판화 작업[그림 4]에 영향을 받은 작업[8]임을 밝힌다. <벽보 선전전>은 <2016년 보라 II>에서 다시 차용되어, 검열의 시대를 지내온 블랙리스트 예술가의 자화상[9]을 연속적으로 드러낸다.

1980년대 말에서 90년대의 박영균은 대중들에게 혁명적 삶을 즉각 전달하려는 목적을 위해 그는 작품 뒤에서 현실을 적극적으로 해석하고 설명해주는 주체로 현장에 서 있었다. 1980년대의 어떤 민중미술의 전통 안에서는 개인 예술가로서의 면모는 무화無化되는 것이 미덕이었다. 따라서 그는 이 시기 그림을 두고 '내가 그린 그림이 아니라 시대가 요구한 그림'[10]이라고 말했다. 그러나 그런 그의 표면적 입장과는 별개로, 작품 안에서 끝내 '자기'를 버리지 않았던 점을 주목해서 볼 필요가 있다. 민중미술 선배 세대의 방식을 잇던 '벽화 앞에 선', '망보던' 20대의 박영균은 50대의 '망보는 박영균'으로 이어졌다.

> "(...) 중간에 친구를 만난 거지. 그런데 그 길동무들이 꽤 괜찮은 사람들이었어요.[11] (...) 비슷한 길을 걷는 예술가들끼리 서로 물리고 물리면서, 계속 주고받으면서 그 세대의 이야기들이 이어가는 것 같아요. 어쨌든 유물론적으로 보는 예술은 창작이 아니라 흐름이잖아요. 그 흘러감을 읽는 거잖아. 어디로 흘러갈 건지를. 그래서 저는 예술가들의 네트워크나 연대가 중요하다고 생각해요."[12]

스무 살 무렵 그가 주도적으로 참여한 경희대 벽화 작업은 그의 출발이기도 했지만, 그의 삶의 궤적에서 때로는 발목을 잡는 '사건'이기도 했다. 그럼에도 <2016년 보라II> 안에 다시 불러내어 그 시절의 자신을 긍정하는 것은 그의 남은 삶과 작품의 조직 방식에 영향을 미쳤기 때문이다.

6 김정연(2020), 《박영균 개인전: 꽃밭의 역사》(자하미술관) 전시 서문 참조 재작성
7 김준기(2002), 《박영균 개인전: 86학번 김대리》(갤러리 헬로우아트) 전시 서문 중
8 "홍성담 선배 작품에 영향을 받았어요. 오월 연작 판화 중에 커튼 뒤로 망보고 있고 판화작업하고 있는. 그런데 우리는 '가는패'였으니까 바깥에서 벽보 붙이는 작업을 하니깐, 그런 형태를 재현을 한 거지."(2020년 11월 30일 양정애와의 인터뷰 중)
9 김준기(2018), 《박영균 개인전: 그 곳에서 이 곳으로》(공간41) 전시 서문 중
10 박영균(2002), 같은 논문, p.14 (최금수, 『민족예술』, 2002년 3월호에서 재인용)
11 2020년 11월 11일 《박영균 개인전: 들여다 듣는 언덕》(부산민주공원) 사전 집담회 중
12 2020년 11월 30일 양정애와의 인터뷰 중 (이하, 별도의 인용 표기가 없는 인터뷰에 동일 적용)

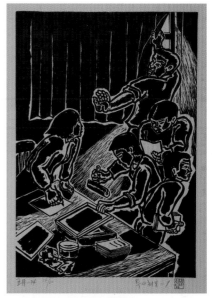

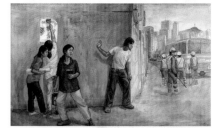

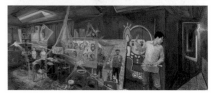

[그림 4] 홍성담, 〈투사회보 1〉, 1986
[그림 5] 박영균, 〈벽보 선전전〉,
　　　　acrylic on canvas, 145×820cm, 1990
[그림 6] 박영균, 〈2016년 보라 II〉,
　　　　acrylic on canvas, 162×336cm, 2016

"스무 살의 기억은 되게 크고, 그때의 짧은 기억으로 평생을 사는 것 같아요. 내 인생을 어떻게 살아나갈 것인지 자기 삶의 방식을 만들어줬어요. 색채로 표현하자면 밝고 맑은, (혁명적) 낙관. (...) 그래서 이렇게 흘러오지 않았나 싶어요."

3. "비참할 정도로 나는 편하다"[13] : 1997년-2002년의 현장

"이 시기는 혼자였다. 정신적 자괴감, 그리고 80년대와 90년대의 급변한 시기에 대한 부적응에서 벗어나지 못했고, 젊은 혈기, 정의감으로 사회변혁의 길에서 미술활동을 통해 참여했지만 시대는 변했고 변한 환경 속에서 본인 자신은 어찌할 바를 모르는 혼돈 속에서 80년대 끝자락의 정서를 가지고 비판적 시각으로 사회의 모습을 형상화한 시기였다."[14]

박영균 스스로는 1997년에서 2002년 사이의 작품을 두고 작품 속에서 세대 정체성을 표현한 시기로 구분한다. 동구권이 무너지고 공통의 목표가 사라진 시대에서, 감옥을 다녀온 운동권 출신 예술가는 순수함을 지켜내야 하는 호밀밭의 파수꾼이어야 했다.

"저는 개인전을 97년도에 했거든요. 94년도에도, 95년도에도 할 수 있었지만, 우리 동료들이 다 작업을 안 하고 있는데, 저 혼자 개인전을 하면 되게 눈치 봤어요. 그래서 너무 그게 괴로웠어요. 제가 개인전을 한다는 것 자체가. 지금 생각하면 아무것도 아닌데 그때 같이 운동하던 사람들한테는 내가 무슨 제도권에 편입되는 그런 낙인 같은. 제가 개인전을 하는 첫 스타트였거든요."

[그림 7] 박영균, 〈86학번 김대리〉,
　　　　acrylic on canvas, 162×130cm, 1996
[그림 8] 박영균, 〈살찐 소파에 대한 일기 2〉,
　　　　acrylic on canvas, 162×130cm, 2001

더 이상은 이렇게 무위도식하면 살 수 없겠다는 그의 결심은 〈86학번 김대리〉(1996)를 만들어냈다. 혁명을 해야 하기에 편하게 일상을 말할 수 없던 시기를 지나온 박영균에게 평범한 일상의 발견은 삶의 비참을 극복할 유일한 원동력이었을지 모른다. 그렇게 '시대'를 그리기 위해 노력했지만 '일상'을 그려낼 수밖에 없던 상황에서, 백골단의 동태를 살피며 벽보를 붙이던 청년은 노래방에서 메마른 민중가요를 열창하고 있는 김대리가 되어 있었다.[15] 두 주먹 불끈 쥔 김대리를 주목해 주는 것은 한낱 붉은

13 황지우 시 〈살찐 소파에 대한 일기(日記)〉 중
14 박영균(2002), 같은 논문, p.14
15 박영균(2002), 같은 논문, p.15 (강성원(1997), 《박영균 개인전》(21세기 화랑) 전시 서문 재인용)

색의 노래방 조명뿐이다. 김대리는 종종 <이번 생>(2001)은 글렀다고 한탄하며 밤새 술을 마시고, 그 술을 변기 붙잡고 게워내고(<살찐 소파에 대한 일기 4>, 2003)), 다음 날 근근이 출근한 회사에서 탈출해 공원 벤치에 앉아 지나가는 개를 곁눈질하며 <땡땡이>(2002)를 치기도 하고, 스스로가 한심해진 어느 날 입에 총을 쏘는 시늉을 하며 자괴감을 달래보기도 하지만(<탕 거울 속의 입으로만>(1999)), 그래 봤자(실존과 시대를 고민한다고 해봤자) 일상의 대부분은 살찐 소파 위에서 속옷 차림으로 누워 텔레비전 속 정치에 훈수나 두는 김대리의 모습은, 지난 평론들 안에서 자연스럽게 박영균의 페르소나persona로 대변되었다. 아이러니하게도 현실의 화가 박영균은 대한민국 평범한 회사원의 삶을 알 길이 없고, 작품 속 김대리는 박영균일 수가 없다. 그럼에도 김대리의 모습에 화가 박영균을 위화감 없이 겹쳐둘 수 있는 것은 그가 사회진출 모임을 하던 전대협 세대였기 때문이 아닐까 추측한다. 거창한 담론 속에서의 예술이 아닌 평범한 노동으로서의 예술 활동을 추구했기에 가능한 일이 아니었을까.

4. "살찐 소파를 내다 버리고" : 2004년 이후의 현장

" <11월 1일>이라는 영상작업을 했었어요. 그날이 2004년 11월 1일이에요. 라디오에서 아나운서가 이런 말을 해요. "오늘은 11월 1일이네요. (...)" 그날 문득 소파를 갖다 버리고, 그것을 하루 종일 촬영한 작업이에요. '내가 그래도 뭔가 전투적으로 삶을 살려고 했는데, 적어도 소파를 그리는 작가는 아니지 않나?' 그래서 소파를 내다 버리고 (...) 그렇게 있다가 대추리를 만났죠."

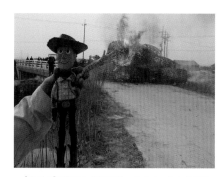

[그림 9] 박영균, 〈ANDY〉, digital print, 2007

'생활의 발견'이 익숙해지던 시기, 박영균은 또 한 번 작업에서 변곡점을 겪는다. 1996년 만들어진 작품 속 주체이자 일상의 노동자 김대리는 2004년 무렵까지 이어져 오면서, 작품 바깥의 주체인 화가 박영균에게 있어 더 이상 '발견'된 일상이 아닌 '권태로운' 일상이 되어버렸다. 그는 지난 수년 동안 자신의 실존을 투영하면서 공허함과 씁쓸한 분노를 표현해왔던 바로 그 소파를 버리고[16] 다시 새로운 현장을 찾아갔다. 그에게 있어 예술가의 독자성은 좁은 작업실을 현장 삼아서는 온전히 발휘되기 어려웠을지 모른다. 그의 작품 안에서 그런 현장은 그가 대안교육을 실천했던 부천의 산 어린이학교(<의무를 넘어>(2006))이기도 했고, 동료 예술가들이 미군기지 확장 반대를 외치며 주민들과 함께 투쟁하고 있던 대추리(<들 사람들>(2008)이기도 했다. 그는 거기서 붓 대신, 혹은 붓과 함께 카메라를 들었다.

이 시기 대추리 작업들에서 박영균의 페르소나는 김대리 대신, 영화 <토이스토리> 속 캐릭터 우디 또는 그를 여전히 아껴주는 주인 앤디가 된다. 박영균은 한때 서부시대를 배경으로 한 TV 인형극 시리즈의 주인공이었지만 이제는 한물 간 장난감 취

16 김준기(2004), 박영균 홈페이지 참조: http://mygrim.net/bbs

급을 받는 우디를 데리고 다니며 현장을 기록한다. 우디는 삶의 터전이 불태워지는 대추리 주민들의 상처를, 그들과 함께하며 예술작업으로 투쟁하고 위로하는 예술가들의 활동을 증거하지만, 적극적으로 개입하지는 않는다.

"저는 현장 작업을 안 했던 것 같아요. 현장에 가본 적도 없고. 가기는 갔지. 대추리, 강정... 그런데 저 스스로를, 제가 거기에 전면적으로 투신하지 않는다고 생각을 해요. 아예 처음부터 출발 자체를 '나는 그 사람들의 뒷모습 작업을 해야지.' 그랬어요. (...) 전면적으로 활동하는 사람들에 대한 미안함, 부채감 같은 것들은 항상 있어요. 그런데 지하고는 방식이 다르다고 생각했어요. 대추리에서 '나는 그 사람들이랑 같이 섞일 수가 없어.' 그런 생각이 많이 들었거든요. (...) 현장에서는 열심히 싸우고 하는데, 늘 현장에 있으면서도 이거는 아닌 거야. 굉장히 관찰자 입장으로 본 것 같아요."

김대리는 친구들을 구하려 집 밖으로 거대한 모험을 떠나는 우디가 되어 다시 과거의 한때처럼 현장에서 활약하고자 하지만 어찌 된 일인지 화가 박영균은 '그 현장'에서도 우디가 활약하는 것을 지켜보는 또는 대신 그렇게 해 주길 원하는 앤디처럼 한 걸음 비켜나 있다. 분명 현장에 존재했으면서 "현장에 가본 적 없다"라고 말하는 작가, 현장의 관찰자였을 뿐이라고 쉽게 인정해 버리는 작가의 태도를 어떻게 이해해야 할까.

"대추리에 저 말고도 카메라를 든 작가들이 많았어요. 어떤 분들은 스스럼없이 카메라를 들고 주민들에게 다가갔어요. 저 역시도 처음에는 주민들을 찍으려고 카메라를 들었어요. 그런데 도저히 들이밀수가 없더라고. 나는 자격이 없는 것 같아. 나는 그 사람들과 못 친해질 것 같아. 내가 이 사람들한테 다가가면 엄청난 책임을 지어야 할 것 같아. 그리고 그게 좀 뭔가 폭력적으로 느껴졌어요. 열성적으로 삶의 불합리함을 항의하는데 그 앞에 카메라를 들이대는 게 저는 불편하고 부끄러워서 카메라 각도가 항상 옆으로 있었어요. (...) 그런 태도가 그림에서도 보면 전면적으로 나서지를 못하는 것 같아. 항상 여지를 두고..."

"태생적으로 나는 그들과 함께 할 수 없다, 그게 있는 것 같아요. 그러니까 이건 무슨 공동체 의식 이런 걸 떠나서, 근본적으로 인간은 영원히 혼자라고 생각해요. (...) 제가 어릴 때 시골(전남 함평)에서 살면서 어릴 때 아버지를 잃고, 그런 아픔을 직접 겪어서 그럴지도 모르겠어요. 어릴 때 너무 큰 고통을 본 것 같아. 그렇다고 내가 눈물을 안 흘리는 것은 아니지만, 저한테는 질질 짜는 그런 감성들이 그렇게... 감동으로 안 와요. 특히 노동자 문제 같은 경우 그래요. 우리 누님들이 다 노동자였고 그런데, 저는 거기에 대해 과하게 숭고해지고 그러고 싶진 않아요. 그 노동

을 제가 부정은 안 하는데. 그거에 저 스스로가 막 마취돼서... 내 심적으로 그렇게가 안 돼요. 현장의 예술가들에 대
한 부채의식은 늘 있고, 같이 발 담그고 마음을 표현하고 싶지만 어느 정도 거리를 둘 수밖에 없는 요소가 있어요."

작품 안에서, 현장의 정보를 모으고 인터뷰를 하는 과정에서 작가의 태도는 분명 양가적이다. 그는 현장과 자신과의 거리, 관
계의 깊이를 현장의 상황에 맞게 조정하면서 상호작용하는 태도를 보인다. 가령 <들 사람들>에서 그의 시선이 대추리 주민들
이 아닌, 차라리 라포 형성이 더 되어 있는 동료 예술가들에게 쏠려 있는 것은 그의 입장에서는 당연한 귀결일 것이다.

현장과 자기와의 관계 맺음의 정도에 따라 작가는 어느 한쪽의 시선을 선택하거나 양쪽의 시선을 결합한다. 광화문 현장 한쪽
에서 현장을 지켜보는 작가의 모습은 그가 작품에서 여러 번 반복적으로 보여주고 있는 도상이다. 같은 구도 안에서 작가 주체
의 모습은 같은 장소이지만 어떤 현장에 자신을 투영했는지에 따라 다르게 읽힌다. 87년 6월 항쟁의 광장이었는지, 2002년 월
드컵 거리응원의 광장이었는지, 2008년 미국산 소고기 수입 반대 시위를 위한 광장이었는지에 따라 말이다. 하나의 역사적 현
장에 대한 복합적이고 다층적인 경험의 주체로서 작가는 필연적으로 -영웅이지만 본래의 신분을 노출하면 안 되는- 이중적
삶에서 고뇌하며 과거의 영웅이 더 이상 필요치 않은 새로운 질서 속에서 관망할 수밖에 없는 스파이더맨에 자신을 투영한다.

5. "보라": 지금, 여기의 현장

"2010년대 초중반 무렵, 그런 생각을 했어요. 현장에 가지 말고 그림을 그리자. 그래서 현장을 안 가고 컴퓨터 화
면에서만, 현장의 사람들을 페이스북 같은 SNS에서 이미지를 가지고 와서 그걸 내 작업실에서 조합을 해 보자.
그런데 실패했던 것 같아요. 역시 현장에 가야지. 예술가는 현장에 가서 보고 듣고 느낀 게 관객에게 전달되는 거
지, 내가 감동도 없는데 기술로만 현장의 이야기를 전달한다는 게 가능한가. 현장에 가지 않고, 감정을 배제하고
제삼자의 입장에서 연출을 해보자고 생각한 적이 있지만, 결국은 제가 거기에 좀 진 것 같아요. 역시 현장에 가서
같이 울고 웃고 그래야지 나도 신나게 그림을 그릴 수 있다는 것을 개인적으로 깨달은 것 같아요."

박영균은 <저기에서 내가 있는 이곳까지>(2012)에서 부산 한진중공업 사태를 담았지만, 현장으로 가는 희망버스를 타지 않
았다. 작업실에서도 SNS를 통해 현장의 이야기를 들을 수 있고, 작가가 현장에 직접 가지 않는 것이 더 객관적으로 사안을 볼
수 있을 거라는 믿음에 대한 일종의 실험이었겠지만 그는 그러한 접근이 실패했음을 고백한다.

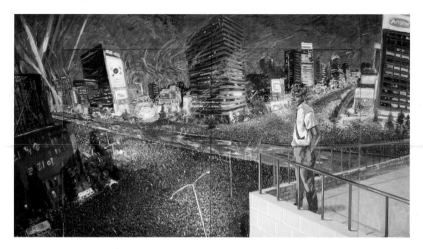
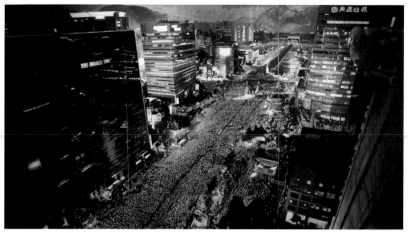

[그림 10]
박영균, 〈노랑 건물이 보이는 풍경〉,
acrylic on canvas, 168×240cm, 2004
[그림 11]
박영균, 〈스파이더맨이 보이는 풍경〉,
oil on canvas, 193×355cm, 2009

결국 그는 이상적이고 순수한 것을 지키는 호밀밭의 파수꾼으로 남을 수밖에 없었다. 그에게 있어 순수함이란 과거의 혁명에 대한 이상주의에서 현재의 현실과 괴리되거나 형이상학적인 것에 예술이 매몰되어서는 안 된다는 예술적 맥락에 있어서의 순수함을 포함한다. 이러한 성찰에 박영균의 예술가로서의 독자성이 있다. 소설의 주인공이 그랬듯, 이러한 삶과 예술의 양식은 영웅이 더 이상 필요치 않은 현실과 양립하는 것이 불가능하고, 따라서 필연적인 자기 성찰적 모순을 생성한다.

지금의 현장을 다시 찾아가게 된 작가는 놀랍게도 변증법적인 해결에 다다른다. 박영균은 예술가의 정체성을 버리고 현장에 투신하거나, 현장에서 도피하거나, 또는 현장에 다가가는 것을 주저할 필요 없는 동시에 지극히 예술적인 방법을 제시한다. 그것은 그림을 그리는 화가 주체가 있어야 하는 본연의 현장-작업실-과 예술가로서 사회참여적 역할을 해야 하는 현장을 한 화면 안에 서사적으로 '연결'하는 방식이다. 앞서 언급한 <2016년 보라 II>[그림 6]에서처럼 한 작업 안에 자신의 과거 작업을 호출하는 형태 -<벽보 선전전>(1990), <촛불소녀>(2008), <뉴스 그리기>(2013) 시리즈를 중첩하여 보여준 점- 는 자신을 매개로 시공간적으로 과거의 스펙트럼을 현재의 사건에 연결한다. 그래서 그는 현세대에게, 386세대에게 그리고 자기 스스로에게, 삶은 단절된 사건의 연속이 아니라 지속적인 변화의 과정이며 그 모든 순간은 서로 연결되고 그로써 의미가 있다는 사실을 "보라"고 말한다.

"예술은 분명히 누군가한테 영향을 주지만, 그 징검다리는 자기가 놓는 거잖아요. 돌을 여기다 놓고 또... 계속 세대를 건너가는 사람들인데, 자기가 놓은 징검다리가 물에 안 쓸리어 가면 또 뒷사람이 볼 것이고. 그런 태도로 자기가 자기 삶을 그냥 살아내는 것 같아요."

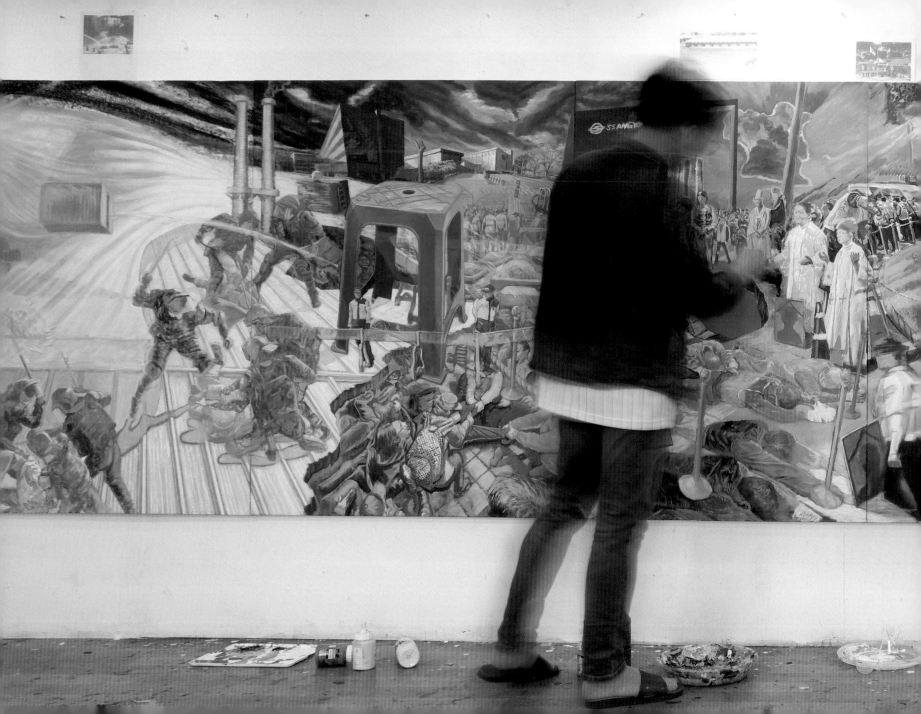

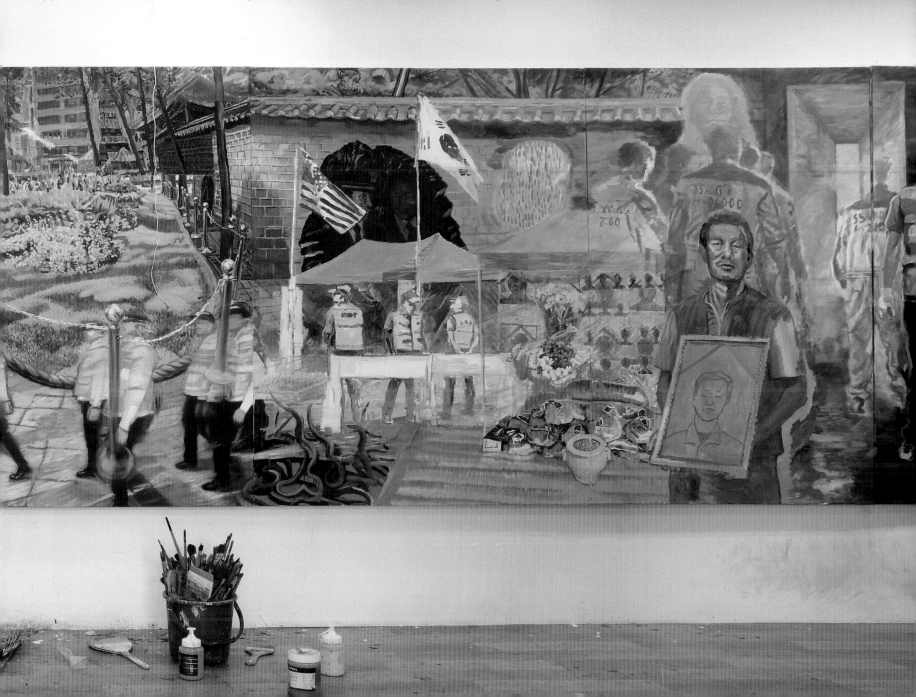

박영균
Young-Gyun Park

작품소장

국립현대미술관
대한민국역사박물관
대전시립미술관
국립현대미술관미술은행
광주시립미술관

개인전

2021 15회 보라색넘어 학고재 갤러리,서울
2020 14회들여다듣는언덕 부산민주공원기획초대전 ,부산
2020 13회 꽃밭의 역사 자하미술관.서울
2018 12회 함평군립미술관초대전 전남
2018 11회 그 곳에서 이 곳으로' 공간41.서울
2015 10회 레이어의 겹.관훈갤러리.서울
2010 9회 공주가 없는공주 금강에서.갤러리이레.파주
2009 8회 밝은 사회.Bright Society.오페라갤러리서울
2009 7회 분홍 밤.부산아트센터 아트포럼 리.부산
2008 6회 개인전 빨강강풍경과 노랑풍경을 지나서.
　　　　　신세계갤러리 광주
2006 5회 개인전 '의무를 넘어' 문화일보 갤러리 서울
2004 4회 개인전 저 푸른 초원위에.문화일보 Gallery.서울
2002 3회 개인전 86학번 김대리.Hello Art Gallery.서울
1999 2회 개인전 그해 여름.부천 문예전시관.부천
1997 1회 개인전 이십일세기 화랑.서울

주요단체전

2021. 05 재난과 치유, 국립현대미술관, 서울
2021. 05 동경대전(東經大全)-내가 사랑하는 나라,
　　　　　자하미술관,서울
2021. 05 33회 오월전 봄.그리고,봄 무등갤러리 ,광주
2021. 04 어떤풍경 포지션민 제주, 제주
2020. 10 전태일50주기 노동미술전 전태일기념관 서울
2020. 08 아름다운삶을 권유하다, 인디프레스,서울
2020. 06 민중미술오디세이 탈핵미술행동
　　　　　창작공간또다가, 부산
2020. 07 노동미술전 우리친구 태일이,울산문화예술회관, 울산
2020. 02 손가락총 부산민주공원,부산
2019. 12 섬의노래 동아시아평화예술프로젝트,
　　　　　제주4.3평화기념관,제주
2019. 11 시점時點·시점視點: 1980년대 소집단 미술운동
　　　　　아카이브, 경기도미술관
2019. 11 2019대한민국 검찰전, 갤러리 유니온, 서울
2019. 11 한국의 강 춘천 강원민방 갤러리 평창문화회관,
　　　　　평창, 춘천
2019. 11 이 시대의 리얼리즘을 위하여, 가나나트센터, 서울
2019. 10 평화로 날다 19황해 미술제 부평소나무공원,인천
2019. 08 이웃 작가들, 나무화랑, 서울
2019. 07 함께 꿈꾸는 세상, 전태일기념관, 서울
2019.04 제주4.3미술제 경야(經夜, WAKE), 예술공간이아, 제주

2019.04 정박40기념전시: 다시건너간다, 세종문화회관미술관,
　　　　서울

2018.03 제주4.3 70주년 프로젝트 - 잠들지 않는 남도
　　　　잃어버린 말, 공간41, 서울

2018.10 제10회 DMZ특별기획전_물은 자유로이 남북을
　　　　오가고 새는 바람으로 철망을 넘는다, 김포아트벨리

2018.11 우리 집은 어디인가?: 2018 세계 한민족 미술대축제,
　　　　예술의 전당, 서울

2018.09 경기 아카이브 지금 2018 경기천년 도규페스타,
　　　　경기상상캔버스.수원

2018.05 한국현대미술시리즈 III `화화(畵畵)-유유산수,
　　　　세종문화회관 미술관, 서울

2018.04 제주 4·3 70주년 기념 특별전 제주 4·3 이젠 우리의
　　　　역사, 대한민국역사박물관, 서울

2018.04 잠들지 않는 남도 SPACE41.서울

2017.08 화천 평화 미술 리얼리즘 화천갤러리.화천

2016.06 키워드 한국미술 2017-광장예술: 횃불에서 촛불로,
　　　　제주도립미술관,제주

2016.12 산책자의 시선, 경기도미술관, 안산

2016.09 어머니의 대지 이소선 5주기전, 아라아트센터, 서울

2016.04 지극히 가벼운 추모전 세월호 참사 2주기 추모전,
　　　　대안공간 아트포럼리, 부천

2015.09 경기 팔경과 구곡: 산·강·사람, 경기도미술관, 안산

2015.04 망각에 저항하기, 안산문화예술의전당, 안산

2015.04 4.3미술제어름투명한눈물, 제주도립미술관, 제주

2014.10 지리산프로젝트2014우주예술집.실상사, 남원

2014.04 오월의 파랑새.광주시립미술관, 광주

2013.12 사진, 한국을 말하다 미술관속 사진페스티벌,
　　　　대전시립미술관, 대전

2012.11 유신의 초상전, 스페이스99, 서울

2012.09 폐허 프로젝트, 경남도립미술관, 창원

2012.09 에네르기, 대전시립미술관, 대전

2012.04 근현대미술 특별기획전, 대전시립미술관, 대전

2011.12 분단의 향기, 대전시립미술관, 대전

2011.08 사라진 미래, 서울시립미술관, 서울

2010.12 서교난장 회화의 힘, 상상마당, 서울

2010.10 통기타치는 미스홍, 일현미술관, 양양

2010.08 낙원의 이방인, 수원시미술관, 수원

2010.06 빛2010,하정웅청 년작가초대전, 광주시립미술관,광주

2009.12 악동들, 경기도미술관, 안산

2009.09 블루닷 아시, 예술의전당한가람미술관, 서울

2008.06 크로스컬처, 예술의전당한가람미술관, 서울

2008.03 The Time of Resonance, 아라리오, 베이징

2007.10 민중의고동전, 반다지마미술관,후쿠오카아시아미술관,
　　　　미야코노죠시립미술관, 오오타니기념미술관, 일본

2007.06 빛전, 광주시립미술관, 광주

2007.06 대추리예술가들, 들사람들, 다큐제작상영 인디영화제
　　　　상영, R-TV, 경남도립미술관 상영

2006. 08 친숙해서낯선풍경, 아르코미술관, 서울
2006. 08 표류일기, 동덕아트갤러리, 서울
2006. 08 공공미술추진위원회, 원종동프로젝트예술감독, 부천
2005. 08 한국미술100년, 국립현대미술관, 과천
2006. 05 상상의힘, 고려대학교박물관, 서울
2006. 05 간이역, 부산시립미술관, 부산
2005. 08 60-60전, 문화일보갤러리, 서울
2005. 08 Life Landscape, 서울시립미술관, 서울
2005. 06 이미지의 가상, 부산민주공원기획전시장, 부산
2005. 06 HOME, SWEET HOME, 대구문화예술회관, 대구
2005. 05 나만의 앨범 조흥갤러리, 서울
2004. 09 imageact, 일주아트하우스, 서울
2004. 04 리얼링, 사비나미술관, 서울
2003. 10 아시아미술전, 아시아는지금, 문예회관, 서울
2003. 09 조국의산하전, 관훈 미술관, 서울
2003. 05 가족오락전, 가나아트, 서울
2003. 07 두벌갈이전, 관훈미술관, 서울
2002. 09 로컬컵, 쌈지스페이스, 서울
2002. 05 한중회화2002새로운표정, 예술의전당한가람미술관,
 서울
2002. 11 21세기와아시아민중, 광화문갤러리, 서울
2002. 09 Funny sculpture Funny painting.세줄갤러리, 서울
2001. 09 두벌갈이전, 대안공간풀, 서울
2001. 09 바람바람, 광화문 갤러리, 서울

2001. 08 노란선을넘어서 인천문예회관, 인천
2000. 06 이후전, 예술의전당, 서울
1997. 09 삼백개의공간전, 담갤러리서남미술관, 서울
1996. 09 JALLA전, 일본, 동경
1996. 08 정치미술전, 21세기화랑, 서울
1996. 08 광주15년후일상전, 21세기화랑, 서울
1994. 03 민중미술15년전, 국립현대미술관, 과천
1994. 05 동학100주년기념전, 덕원미술관, 서울
1993. 02 저힘없는벽앞에, 그림마당민, 서울
1992. 05 청년미술전, 경인미술관, 서울
1991. 11 12월전, 그림마당민, 서울

http://www.mygrim.net/
paynterp@hanmail.net

Young-Gyun Park

M.F.A, B.F.A in Kyung Hee University, Seoul, South Korea
Associate Professor at Kyung Hee University (2003-2012)

Current Lecturer at
Chung-Ang University and Kyung Hee University
Current Public Art Researcher
at the Contemporary Art Research Institute of
Kyung Hee University

Public Art Career
2009-Presen
Public Art and Society Advisor Professor of Hoegi-dong Project
at Kyung Hee University
2018 Commemorating the 70th Anniversary of Jeju 4·3
 National Museum of Korean Contemporary History
2018 The 70th Anniversary of Jeju April 3rd
 Uprising and Massacre Network Project SPACE41
2018 Where is our home?: 2018 World Korean Grand Art Festival
 Hangaram Design Museum, Seoul Arts Center
2017 Youth Mural Construction at Kyung Hee University
2016 Jeju Olle 14 Course Mural Construction
2016 Jirisan Dulle-gil Trail Innol Center Mural Construction
2014 War and Women's Human Rights Museum Mural
 Construction

2014 Tongyeong Mural Isang Yun Construction
2014 Jirisan Project Space Art House Real History Mural
 Construction
2012 Korea-Mongolia Project: The Wind of Peace which Blows
 on the Grassland, Ulan Bator University of Arts Mural
 Construction
2012 Korea Institute of Oriental Medicine Mural Construction
2011 Village Art Project Yeongcheon Wind Road Mural
 Construction
2009 Gangbuk-gu Keunmaeul-gil Project Mural Construction
2009 Gumi Industrial Complex Seed of the Future Installation
 Project
1989 Kyung Hee University Mural Art
1990 Hankuk University of Foreign Studies Mural Art

Exhibited Galleries
National Museum of Modern and Contemporary Art (MMCA)
Gwangju Museum of Art
Daejeon Museum of Art
K-water, Korea Water Resources Corporation
National Museum of Korean Contemporary History

Solo Exhibitions
2015 10th The Fold of Layers, Gwan-Hoon Gallery

2010 9th At Geum River without Gongju, Gallery Jirae

2009 8th <Pink Night> solo exhibition at the Busan Art Center
 Art forum Lee

2008 7th Solo Exhibition Past the Red and Yellow Scenery

2006 6th Solo Exhibition 'Past Mandates' Culture Press Gallery

2005 5th Solo Exhibition Bucheon House of Culture

2004 4th Solo Exhibition Culture Press Gallery

2002 3rd Solo Exhibition Hello Art Gallery

1999 2nd Solo Exhibition Bucheon Library Gallery

1997 1st Solo Exhibition 21st century Flower Knight

Notable Group Exhibitions

2017. 08 Hwacheon Peace Art Realism Creativity, Hwacheon Gallery

2017.06 Keyword Korean Art

2017 Gwangjang Arts: From Torch to Candlelight,
 Jeju Museum of Art, Jeju

2017 Keyword Korean Arts Plaza Arts

2017.04 Good Deeds, The path of the Arts, Art Space C, Jeju
 A Journey into Community, Facing the Far Side 24th
 4.3 Art

2016.12 From Torch to Candlelight, Gyunggi Art Museum, Ansan

2016.09 The Motherland So-Yeon Lee 5th memorial Ara Art]
 Center, Seoul

2016.04 A very light Memorial of the Sewol Ferry Disaster 2nd
 anniversary, Art Forum Lee, Bucheon

2015.09 Mountains, Rivers, and People: Eight Views and
 Nine-bend Streams of Gyeonggi, Gyeonggi Museum, Ansan

2015. 04 Resistance against Oblivion, Ansan Culture &
 Arts Center, Ansan

2015. 04 Transparent Tears of Ice, Jeju Museum of Art, Jeju

2014. 10 Jirisan Project 2014 Universe Art Zip, Silsangsa, Namwon

2014. 04 The Blue Bird of May, Gwangju Museum of Art,
 Gwangju

2013. 12 2013 Festival of Photography in Museums, Daejeon
 Museum of Art, Daejeon

2012. 11 Portrait of the Restoration, Space 99, Seoul

2012. 09 Ruins PROJECT, Gyeongnam Art Museum, Changwon

2012. 09 Energy, Daejeon Museum of Art, Daejeon

2012. 04 <Here are People>, Daejeon Museum of Art, Daejeon

2011. 12 Smells like the division of the Korean Peninsula,
 Daejeon Museum of Art, Daejeon

2011. 08 The Future is Gone, Seoul Museum of Art, Seoul

2010. 10 Miss Hong Plays the Guitar (Ilhyun Museum, Yangyang

2010. 06 Light, Jeong-Oong Ha Invitation to Youth Artists,
 Gwangju Museum of Contemporary Art, Gwangju

2009. 11 <A Bright Society>, Young-Gun Park & Ron duet
 exhibition English, Opera Gallery, Seoul

2009. 12 <Troublemakers>, Gyunggido Museum of Art, Ansan

2009. 09 <Blue Dot, Asia>, Hangaram Art Museum, Seoul

2008. 06 <Cross-Culture>, Seoul

2008. 03 The Time of Resonance展, Arario Beijing

2007. 10 <The People's Heart Beating>, Bandajima Art Museum,
 Fukuoka Asia Museum of Art, Miyakonojo Museum of
 Contemporary Art, Ootani Museum of Art, Japan

2007. 06 Light, Gwangju Museum of Art, Gwangju

2007. 06 Daechuri Artists, Documentary Film(Re-showing)
Indie Movies, R-TV, Gyungnam Art Museum

2006. 08 Familiar thus unfamiliar scenery, Arco Art Museum,
Seoul

2005. 08 A Century of Korean Art, National Museum of
Modern and Contemporary Art, Gwacheon

2006. 05 Gan-Ee Station, Busan Museum of Contemporary
Art, Busan

2005.08 Life Landscape, Seoul Museum of Art, Seoul

2005.06 HOME.SWEET HOME, Daegu Culture and Arts
Center, Daegu

2004. 04 The Realing 15 years ago, Savina Museum of
Contemporary Art, Seoul

2003. 10 Seoul-Asia Art Now, Culture and Arts Center, Seoul

2003. 09 <Affiliation of the Motherland>, Gwan-Hun
Museum of Art, Seoul.

2002. 09 Local cup, Seoul

2002. 05 Korean-Chinese Conversation: New Expressions,
Hangaram Art Museum, Seoul

2002. 11 21st Century and the People of Asia,
Gwanghwamoon Gallery, Seoul

2002. 09 Funny sculpture Funny painting, Gallery Sejul, Seoul

2001. 09 The Second Plowing, Alternate Space Pool, Seoul

2001. 09 Wind Wind Exhibition, Gwanghwamoon Gallery, Seoul

2001. 08 Beyond the Yellow Line, Incheon Cultural Center,
Incheon

2000. 06 Beyond, Center of Arts, Seoul

1996. 09 JALLA, Tokyo, Japan

1996. 08 Daily life after 15 years pass in Gwangju

1994. 03 15 Years of the People's Art, National Museum of
Modern and Contemporary Art, Gwacheon

1994. 05 Donghak 100th Anniversary, Deokwon Art Museum, Seoul

1993. 02 In front of that weak wall, Picture Garden, Seoul

1992. 05 Young Artists Festival, Kyung-In Art Museum, Seoul

1991. 11 December, Drawings, Skills, Seoul

paynterp@hanmail.net

http://www.mygrim.net/